普通高等院校数字媒体艺术与动画专业
"十三五"案例式规划教材

动画分镜头脚本设计

SCRIPT DESIGN OF ANIMATION SPLIT SHOT

郭向民　谭明祥　张雪松　主　编

http://www.hustp.com
中国·武汉

内 容 提 要

本书对动画分镜头设计的基本知识、镜头语言、创作技能与表现方法进行了全面的阐述，将理论和实践相结合，帮助读者理解动画分镜头脚本设计的思路和方法，拓展思维空间。本书图文并茂、由浅入深，读者能逐步掌握将文字剧本转化为视觉化剧本的基本技巧。在具体章节中，作者为想成为分镜师的学生指明了努力方向。本书可作为影视动画专业的基础教材和动画艺术爱好者的参考书。

图书在版编目（CIP）数据

动画分镜头脚本设计 / 郭向民，谭明祥，张雪松主编．—武汉：华中科技大学出版社，2020.6（2024.8重印）
普通高等院校数字媒体艺术与动画专业"十三五"案例式规划教材
ISBN 978-7-5680-6230-5

Ⅰ．①动⋯　Ⅱ．①郭⋯ ②谭⋯ ③张⋯　Ⅲ．①动画片－镜头（电影艺术镜头）－设计－高等学校－教材
Ⅳ．① J954.1

中国版本图书馆CIP数据核字(2020)第089444号

动画分镜头脚本设计
Donghua FenJingtou Jiaoben Sheji

郭向民　谭明祥　张雪松　主编

策划编辑：	金　紫
责任编辑：	陈　骏
封面设计：	原色设计
责任校对：	周怡露
责任监印：	朱　玢
出版发行：	华中科技大学出版社（中国·武汉）　　电话：（027）81321913
	武汉市东湖新技术开发区华工科技园　　邮编：430223
录　　排：	华中科技大学惠友文印中心
印　　刷：	湖北新华印务有限公司
开　　本：	880mm×1194mm　1/16
印　　张：	9
字　　数：	225 千字
版　　次：	2024 年 8 月第 1 版第 6 次印刷
定　　价：	58.00 元

本书若有印装质量问题，请向出版社营销中心调换
全国免费服务热线：400-6679-118　竭诚为您服务
版权所有　侵权必究

前言
Preface

21世纪以来，中国动画逐渐进入高速发展阶段，中国动画产量也一度位居世界第一，但能给观众留下深刻印象的高质量作品却屈指可数。中国动画发展至今先后经历了三个阶段：第一个阶段为政策扶持期，几乎全民参与动画创作，动画产量飙升；第二个阶段，互联网视频网站的崛起催生了规模庞大的用户群体，动画创作质量有了极大的提升，同时网络也为动画提供了新的发行渠道和传播载体；第三个阶段，资本的进入为动画行业生存与发展带来了新的希望，助推中国动画行业发展升级。

"动画分镜头脚本设计"是动画专业的基础课程和必修课程，也是动画专业学生必须具备的专业知识与技能。

本书有助于提升学生将一个文字故事转换成视觉化故事的知识与技能，是一本创作视觉化脚本的学习指南，适合高等院校和高职高专院校的学生使用。本书通过大量案例阐释并逐步分析分镜头脚本创作的基本知识、视觉化原理与制作分镜图的技能，结合实例、图片以及实用性的制作技能信息进行讲解。第一章"分镜头脚本概述"、第二章"动画分镜头设计的基本要素"、第三章"动画分镜头脚本的创作"，清晰而简洁地描述了动画分镜头制作的可视化过程；第四章"动画镜头语言"、第五章"镜头连贯性与叙述法则"帮助学生在掌握一定的理论知识后深入学习；第六章"开始工作"，让学生对照经典电影、动画影视作品的分镜头案例及图解说明，边学边动手，逐步提升；第七章"积累

与提高"为想成为分镜师的学生指明了努力方向。本书不仅可作为动画专业学生的专业教材，也可作为分镜师的指导用书，还可以给一般的动画工作者提供动画剧本可视化的参考手段。在具体章节中，作者列举了许多叙事和视觉问题的解决方案，深入了解并掌握这本书的内容，由"菜鸟"成为"大师"，并非难事！

本书的编写得到了云图动漫、名动漫和同行教师们的关心和支持，在此，本人谨向他们表示衷心的感谢。由于水平所限，书中不足之处在所难免，希望广大读者提出宝贵意见。

<div style="text-align: right;">编 者
2020 年 4 月</div>

目录
Contents

第○章 绪论 /1

第一章 分镜头脚本概述 /3
第一节 分镜头的历史 /3
第二节 动画分镜头脚本的功能 /7
第三节 动画分镜头脚本的类型 /9
第四节 怎样成为一名动画分镜师 /15

第二章 动画分镜头设计的基本要素 /20
第一节 线 /20
第二节 构图 /25
第三节 透视 /30
第四节 灯光 /33
第五节 色彩 /45
第六节 风格 /47

第三章 动画分镜头脚本的创作 /52
第一节 从文字到画面 /52
第二节 视觉叙事 /56
第三节 剧本与分镜头脚本 /59

第四章 动画镜头语言 /70
第一节 镜头的概念 /70
第二节 镜头景别 /71
第三节 镜头角度 /73
第四节 镜头视角 /76
第五节 焦距与景深 /78
第六节 镜头的运动 /80
第七节 摄像机拍摄速度 /82
第八节 调度 /83

第五章 镜头连贯性与叙述法则 /86
第一节 表演轴线 /86
第二节 镜头内部的运动方向 /87
第三节 镜头衔接 /89
第四节 蒙太奇 /92

第六章　开始工作 /100

第七章　积累与提高 /105
　　第一节　成为专业人士 /106
　　第二节　如何准备个人作品集 /113
　　第三节　为第一份工作做铺垫 /116

附录一　历届奥斯卡最佳动画短片获奖
　　　　作品目录 /122

附录二　电影基础理论书籍参考 /127

附录三　100部中外经典电影 /129

附录四　全球主要电影节、电视节 /133

结语 /136

第○章
绪 论

一、了解动画分镜头脚本

动画分镜头脚本（storyboard），也称为"故事板""故事台本"，还有人将它称为"可视剧本"（visual script），原意是安排动画绘制、拍摄程序的记事板。它以图表、图示的方式说明镜头画面的构成，将连续画面分解成以关键镜头为画面的视觉单位，并且标注镜头运动方式、时间长度、对白、特效等。动画分镜头脚本是让导演、动画师和其他制作人员对镜头建立起统一、清晰的视觉概念，解释剧本和导演意图，表述故事和工作要求的直观计划。动画制作是一个复杂的过程，因此要让整个制作团队建立起整体概念，让工作人员有效地运作起来，清楚具体的工作内容。分镜头是制作一部动画片不可或缺的工作环节。今天，分镜头脚本不仅是动画片，也是真人电影、电视剧、广告、MTV等各种影像的制作工具和制作环节之一，是商业电影制作流程中控制美术、摄影、布景和场面调度的重要辅助手段（见图0-1）。

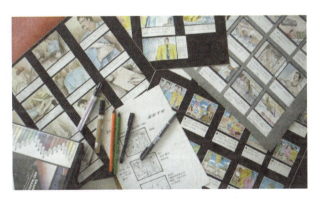

图0-1 分镜头脚本（作者：郭向民）

二、特殊的动画分镜头脚本

分镜头脚本是动画片制作中重要的组成部分。它与实拍电影分镜头脚本有着显著的区别。实拍电影分镜头会提供摄影机的拍摄角度、演员活动区域、调度和逐个镜头的安排等信息，分镜头绘制开始时，或许演员还未确定，因此分镜头设计师只用粗略地为演

员设计调度，并不需要对每个动作做详细图解和说明。而动画片的分镜头会复杂、详细和具体许多，它需要制定带有场景设置的角色的详细策划，如角色造型、表演动作、步调节奏、对白口型以及同样不可缺少的镜头角度、景别、特效和剪辑手法等。值得注意的是，动画片中的摄影机大多是虚拟的，动画分镜头实际上是动画分镜头设计师和美术师"设计"出摄影机的工作状态而产生的镜头画面。

通常情况下，导演会在分镜头脚本绘制前，安排分镜头设计师先根据剧本中不同的场景、人物和剧情在较短的时间内绘制出草图，并根据草图集合主创人员一起"看"故事、修改故事并增添有趣的"噱头"，再让分镜头设计师绘制正式的分镜头脚本直到转入后期制作。从某种意义上说，分镜头脚本就是一个可视的剧本，而绘制者也就是"平面的导演"（见图0-2）。

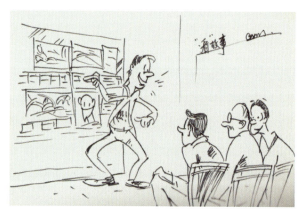

图0-2　主创人员一起"看"故事（作者：郭向民）

三、由入门到大师

专门从事分镜头脚本绘制的人称为分镜头脚本艺术家（storyboard artist）。制作分镜头脚本并不像想象中那么简单，虽然与画漫画相比，看上去只多了一个能提供故事蓝本的剧本，但为了达到导演的要求，有时一幅画需要反复修改。20世纪90年代以后，随着电脑技术在电影中的大量运用，许多制作规模庞大的电影都会事先用电脑动画模拟出分镜头脚本，如使用Storyboard Quick、Toon Boom Storyboard等软件，以测试电影的节奏与效果。

动画分镜头的初期工作通常包括剧本的视觉化草图及部分文字说明。它在一般情况下由一系列草图组成，用草图的形式表现出故事情节的发展。动画分镜头也有可能在剧本完成之前就开始创作，这样编剧可以利用视觉上的图形及动画节奏完善剧本。

分镜头脚本应包括视觉效果、角色运动、对话、摄像机运动及最终作品中所有元素的细节信息，是设计动画镜头的初步阶段，因此，要创造性地设计镜头方案。当录制完对话，分镜头的时间节奏即可以确定下来，这个过程被称为"Slugging the Storyboard"。学习这个流程并掌握它，你将由入门变成大师！

第一章
分镜头脚本概述

分镜头脚本是用一连串排列有序的画面来表达故事的视觉形式。它以视觉化的方式逐个镜头、逐个场景地展现剧本里的故事内容，在某种意义上有点像连环画。它是对电影成片的视觉故事的预览。可以这样说，分镜头脚本是一种确定影片中有关视觉、结构和场景调度内容的方法。而分镜头脚本并不是一次就能完成的，它需要多次的调整和修改，更多的时候就像后期剪辑一样，因此，也有人把这种过程称为分镜头剪辑。分镜头剪辑是一种把握全片时长和节奏的电影化手段。

第一节 分镜头的历史

在电影诞生的初期，尽管人们看到的电影只是生活中的一些片段，也没有什么故事情节和角色表演，但观众十分惊讶。卢米埃尔兄弟（Lumiere，见图1-1）1895年拍摄放映《火车到站》（见图1-2）《水浇园丁》《婴儿的午餐》《工厂的大门》等影片时，并没有想到电影会给社会产生如此巨大的影响。电影史学家们认为，卢米埃尔兄弟是当之无愧的"电影之父"，1895年12月28日也被定为电影诞生之日。如今看来，这些影片只是用科学的方法将现实记录下来。

扫码观看：电影《火车到站》

扫码观看：电影《水浇园丁》

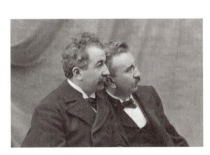

图1-1 卢米埃尔兄弟

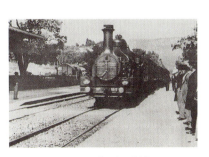

图1-2 《火车到站》

而另一位电影先驱是乔治·梅里爱（Georgs Méliès，见图1-3）。他原本是一位魔术师和木偶艺术家，后来对电影产生了浓厚的兴趣。1902年，他拍摄了著名的作品《月球

扫码观看:《月球旅行记》

旅行记》（*A Tripe to the Moon*）。此片影响巨大，不仅确立了科幻片这一类型，而且确定了电影叙事一整套程式化模式在电影制作中的地位（见图1-4）。

 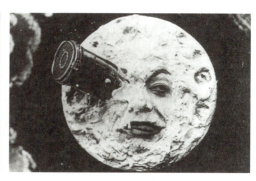

图1-3　乔治·梅里爱　　　　　　　　　　图1-4　《月球旅行记》

1906年，美国人詹姆斯·斯图尔特·布莱克顿（James Stuart Blackton，见图1-5）拍摄了世界上公认的第一部动画电影——《滑稽脸的幽默相》（*Humorous Phases on Funny Faces*，又名《一张滑稽面孔的幽默姿态》），开始了真正意义上逐格拍摄的动画电影的历史（见图1-6）。这部影片由布莱克顿本人出演、自己绘制动画并改装电影放映机放映。

图1-5　詹姆斯·斯图尔特·布莱克顿　　　　图1-6　《滑稽脸的幽默相》

被称为动画电影之父的美国人温莎·麦克凯（Winsor McCay）在1909年绘制了上万张素描画拍摄了动画电影《恐龙葛蒂》（*Gertie the Dinosaur*），完成了"将死去的恐龙搬上银幕"，并与"恐龙"进行互动的壮举（见图1-7）。之后，他又在1918年完成了动画电影《路西塔尼亚的沉没》（*The Sinking of the Lusitania*）（见图1-8）。这部动画

 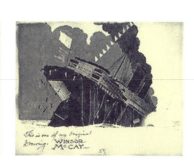

图1-7　《恐龙葛蒂》　　　　　　　　　　图1-8　《路西塔尼亚的沉没》

电影是对 1915 年德国潜艇击沉路西塔尼亚号豪华客轮的真实描绘。作者通过精细的描绘，逐张逐张地记录了客轮被鱼雷击中直至沉没的过程。这部动画电影是 20 世纪初无声电影时代的经典作品之一。此时，美国已有 8000 多家电影院，可以说已具备电影"繁殖"的土壤，也奠定了电影文化在美国繁荣发展的根基。

1928 年，迪士尼的第一部以米老鼠为主题的卡通片——《疯狂的飞机》（*Plane Crazy*，见图 1-9）真正开始运用分镜头脚本，它是以连环画式的草图为基础，经多次修改绘制出来的。这些草图明确地标明了机位运动、景别、构图取景及角色动作，并附有每个镜头与场景的文字阐述，是一套完整的、精细勾画的拍摄蓝图。迪士尼早期的分镜头脚本是由剧作家和动画师一起合作完成的，如 1933 年上映的《三只小猪》（*Three Little Pigs*，见图 1-10），他们将草图与台词按故事发展的先后次序钉在墙上，进行商讨、调整和修改，直到认为故事结构合理顺畅为止。这种分镜头脚本的工作流程便成了动画制作中不可缺少的重要环节。在 1937 年，迪士尼的第一部彩色动画长片《白雪公主》（*Snow White and the Seven Dwarves*，见图 1-11）的制作过程中，为了更顺畅地展现故事和塑造角色，分镜师绘制了上千幅草图，标志着真正意义上的现代分镜头脚本的形成。动画分镜头脚本也作为迪士尼的主要功绩之一而被载入动画史。

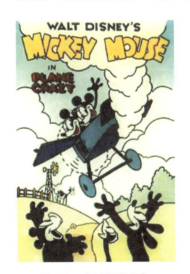

图 1-9 《疯狂的飞机》

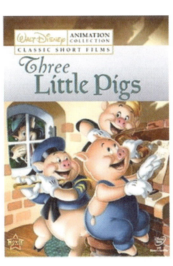

图 1-10 《三只小猪》

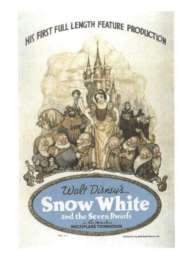

图 1-11 《白雪公主》

扫码观看：《疯狂的飞机》

随着科学技术和电影产业的发展，电影故事越来越复杂，各式各样的电影特技不断地被运用到电影中。电影导演在电影制作初期就开始使用脚本草图来协助完成故事的情节发展。如苏联电影大师爱森斯坦（Sergi Eisenstein，见图 1-12），在拍摄著名的影片《战舰波将金号》（1925 年，见图 1-13）和《墨西哥万岁》（1932 年，见图 1-14）之前，都绘制了大量的草图，这些草图帮助他更加清晰地掌握影片将要表现的故事场景和人物动

图 1-12 爱森斯坦

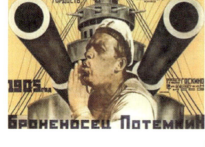
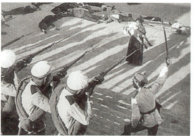

图 1-13 《战舰波将金号》　　　　　　　　　图 1-14 《墨西哥万岁》

作,这也是叙事电影引入分镜头脚本的雏形。

随着分镜头脚本在动画业的普及和各大动画公司及动画工作室的兴盛,真人电影导演和广告导演也开始使用分镜头脚本。真人电影导演在电影开拍之前就让分镜师画出详细的场景设计、动作情节和特效,预先设定电影的制作周期和成本控制。广告分镜头脚本可以向客户展示和推销自己的创意,以获得客户的认可(见图 1-15)。

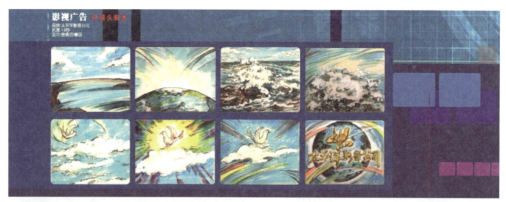
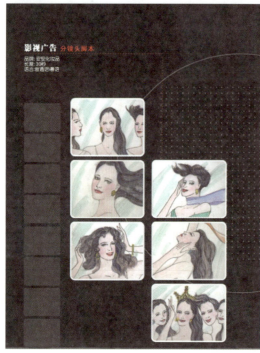
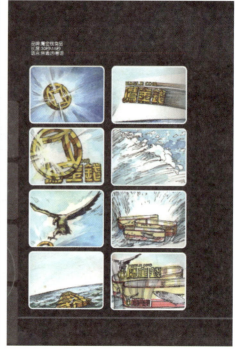

图 1-15　广告分镜头脚本(作者:郭向民)

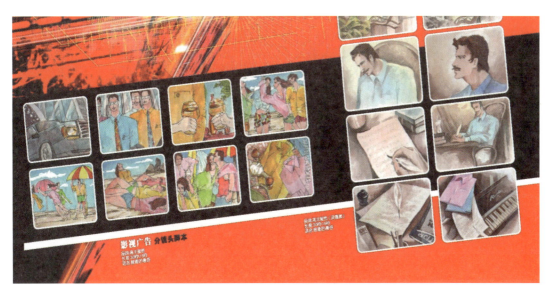

续图 1-15

第二节　动画分镜头脚本的功能

　　动画分镜头脚本原本是由动画导演或动画编剧编绘的，后改由专门的分镜师来编绘。20世纪90年代以来，电脑分镜头制作软件兴起，使得好莱坞的商业影片都在拍摄之前用电脑动画模拟的方式创建分镜头脚本，让复杂的电影变得更加形象、准确和简单，如1992年拍摄的《侏罗纪公园》。它能让导演和制片人对未来完成的影片有最生动、最直观的把握，有了它，导演不会对现场失去掌控，也不会浪费时间和金钱。它能让导演的思路保持清晰，将拍摄中可能遇到的问题提前呈现出来，从而提高效率。电脑制作分镜头是产业发展的趋势，今后可作为动画长片规范化系统的标准流程。但是，手绘分镜头因其快捷、方便、便于修改、形式多样等优点仍为目前许多设计师所采用（见图1-16）。我国动画制作公司将大量引入标准化流程的电脑分镜头制作软件和专业设计师。这说明动画制作已成为一个产业，相应地，只有标准化、系统化的动画制作链与之匹配，动画产业的规模才会真正浮出水面。

　　一般来说，分镜头应包括视觉效果、角色及运动方式、对白、摄像机运动轨迹以及画面元素的所有细节信息等。它通过连续的图解方式来描述或计划动画场景和串联镜头。它是导演用来安排连续镜头的视觉效果、摄像机角度、机位等的工具，同时也为整个制作团队的视觉标本、计划周期及预算表提供参考。分镜头脚本使制作团队的每个成员清楚地看到镜头数、场景数、角色数量、特效以及其他细节所需的效果和时间等，可以较准确地估算出制作成本。分镜头脚本能够一个镜头一个镜头地分解每个场景乃至整个剧本，使制片人能够有效地计划和安排制作日程。制片人可以清楚地知道哪些东西要进入画面和它们在画面停留的时间以及动画的难易度，免去不必要的变动。因为当动画制作

图1-16 手绘分镜头（作者：郭向民）

到一定程度的时候，再次变更或修改非常耗费时间。

很难想象制作一部动画片如果没有分镜头脚本将会是什么样的情况。除非投资商不在乎金钱投入的多少，而陷入边做边想并且不图回报的马拉松式的制作之中。在大多数情况下，分镜头脚本对动画片的制作是必不可少的，理由如下。一、在分镜头阶段进行修改比在动画片制作中期修改更加省钱和省时间。二、分镜头脚本可为制作团队提供一个视觉化的计划蓝图，它为团队共同创作影片提供了明确的方向。它描绘出每一个角色、场景和镜头的运动方式，让每个人都清楚地理解故事的发展和各自职责。三、分镜头脚本是导演的导航图。有了它，导演才能更好地带领制作团队。团队成员通过直观的画面进行沟通与反馈，并能更容易地对特殊镜头提出处理意见，达到共同完成工作目标的目的。四、动画制作是一个庞大的工程体系，分镜头脚本是施工蓝图，这个"工程"需要详细的、可视的施工蓝图和计划，不同的镜头画面的元素需要不同的手段来处理。哪些需要拍摄，哪些需要绘制，哪些需要做动画，哪些需要使用电脑数字手段辅助处理等都要考虑。如果没有一套好的分镜头脚本和影片计划表，影片制作会变得非常困难，制作周期可能会无限延长，制作成本也会不断攀升。五、分镜头脚本可以明确地标明机位调度、镜头景别、场景空间、角色动作等众多关系，可以根据分镜头的画面情况设计和准备拍摄场景或绘制场景。六、影片特技的处理，特别是运用特效或其他数字手段的场景，要求在分镜头画面上进行周密的部署和准备，以达到最佳视觉效果。七、分镜头脚本通常需要客户或投资人认可。客户或投资人在这个直观的故事大纲上签字，它便属于合同附件，以防止制作过程中出现较大的改动。八、制作动态分镜头脚本。将分镜头按顺序扫描、录入电脑，

并将配音和音乐音效一同导入编辑软件中，制作成粗略的影片，从中可以大致了解影片的时长、节奏和故事情节是否对应，便于提前调整修改。

分镜头脚本不仅仅是一种艺术创作，更是一张制作蓝图，为团队里每一个人说明制作要求。一个通观全局的完整分镜头脚本对于制片人、发行商、投资者以及那些掌控预算的人来说至关重要，因为他们可以直观地在影片制作开始前知道预算的基本去处。

如今大部分的电影大片和电视连续剧的制作流程里，分镜头脚本是基本要求，对于电影里特殊效果和复杂情节动作的制作不可缺少。它可以对特殊效果做详细的图解，便于制作团队预看效果，为调整或修改方案提供依据，节省开支和时间。

动画分镜头脚本从使用功能上可分为两种：客户脚本（介绍性分镜头脚本）和拍摄脚本（生产性分镜头脚本）。两者有着不同的要求。

客户脚本一般用在影片筹备或前期制作阶段。客户脚本针对的是投资商或广告客户，因此较少涉及技术细节和连续画面，主要是为了传达整体基调、风格以及画面细节。它是可以展示整部影片的精致彩色演示图稿，这样可以最大限度地赢得投资方的青睐。

拍摄脚本一般用于影片制作的各个环节，是导演在制作过程中给整个制作团队的计划蓝图。与客户脚本相比，它具有更多的技术信息，也很注重连续性问题，比如连续镜头摄像机角度、机位、景别、构图及时间点等。

第三节　动画分镜头脚本的类型

动画分镜头脚本最早在 20 世纪初迪士尼卡通片的创作中开始应用，随着动画电影的逐步发展，动画分镜头脚本越来越得到业内广泛的青睐，成为动画行业不可或缺的工作手段和工具。动画片有许多不同的类型，因此动画分镜头脚本也相应不同。从使用范围来讲，动画分镜头脚本可分为动画电影分镜头脚本、动画电视剧分镜头脚本、动画广告分镜头脚本、动画艺术短片分镜头脚本、动画 MV 分镜头脚本以及网络与移动端动画分镜头脚本和电子游戏分镜头脚本。

1. 动画电影分镜头脚本

动画电影也被称为影院动画或动画长片，是专为在影剧院放映而创作拍摄的动画片。动画电影是一项庞大的工程，它往往需要一年甚至几年的时间来对故事进行构思。如梦工厂的作品《埃及王子》（*The prince of Egypt*），就耗费了超过两年的时间来绘制分镜头脚本（见图 1–17）。

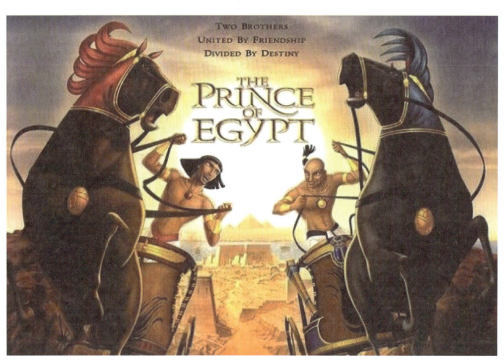

图 1-17 《埃及王子》

2. 动画电视剧分镜头脚本

动画电视剧也称电视动画。在一般人看来，向电视动画挑战是鲁莽的，也是愚蠢的，因为电视动画往往有几十集甚至上百集，绘制分镜头脚本的工作量可想而知。但日本动画家手冢治虫相信总会找到办法。他在观看了迪士尼的《小鹿斑比》（见图 1-18）多达 100 余次后，决定向电视动画发起挑战。他的方法是重视动画的世界观和故事情节。所谓动画的世界观就是成为故事情节的素材和意象，类似于动画导演表现所有事件的原理、原则。根据动画的世界观确定主角的服装、走路方式、说话方式、对白等。手冢治虫在 1961 年创办了虫制作公司，将《铁臂阿童木》制作成电视动画片（见图 1-19），从 1963 年起在电视台播放，持续了四年，创下了日本电视动画历史上的最高收视率并，掀起了一股日本国产电视系列动画的狂潮。1980 年 12 月 7 日，《铁臂阿童木》在我国中央电视台开始播放，阿童木这个聪明、勇敢、善良、正义的机器人在中国家喻户晓。

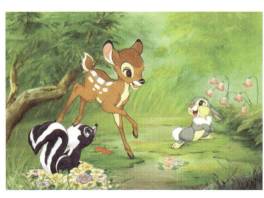

图 1-18 《小鹿斑比》

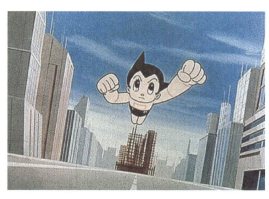

图 1-19 《铁臂阿童木》

2003年《铁臂阿童木》被再次改编为新版动画,并且在2009年推出CG版电影。

手冢治虫为什么相信总有办法,因为他在优秀动画片这一"巨人的肩上"找到了更好的方法,这是日本动画生存和发展的根基,也使得手冢治虫成为了电视动画的先驱者。国内的《喜羊羊与灰太狼》也是典型的动画电视剧,取得了少有的高收视率,既赢得了市场,又获得了良好的经济效益。

> **小贴士**
>
> **完全动画和有限动画**
>
> 完全动画（full animation）与有限动画（limited animation）是动画中表现动作密度的术语。电影是以每秒24帧的速度播放的,完全动画就是使用全部的24帧,俗称一拍一,每帧画面稍有不同,所以动作看起来非常流畅。典型的作品是美国迪士尼动画。
>
> 日本的电视动画基本上是1秒8帧,即一拍三的有限动画,这是受限于低廉的制作费用和短时间需制作大量作品的要求而开发出来的大胆省略的表现手法。这种形式在日本动画初期被蔑称为"日式动画",但后来拍摄技术弥补了动作的不足,使日本成为继美国之后的又一动画产业强国。
>
> 动画电视剧一般超过20集,有的甚至达到60集以上。其制作周期一般为四到六个月,标准的30分钟片长的影片一般会包含1000幅以上的分镜头画面绘制。

3. 动画广告分镜头脚本

动画广告的前期制作主要包含两个部分:剧本和分镜头脚本。在广告制作过程中,剧本的作用就是把简单的创意转化成实实在在的文字。广告通常只有30秒,在信息量大、制作和播出成本高昂的今天,动画广告必须简洁明了、紧扣主题。广告故事情节表达的核心就是产品。作为分镜师,在拿到广告剧本后首先需要与客户经理和创意总监充分沟通,了解和吃透客户的需求和要表达的主题。

动画广告分镜头脚本的场景比动画长片中的要少一些,一个30秒的动画广告一般只有3～6个场景,但比起动画长片,它要表达更细化和更具体的信息,比如对产品和服务的特点和优点进行展示(见图1-20、图1-21)。广告要通过突出产品独一无二的特点来吸引消费者,这些特点要充分地表现出产品在视觉、嗅觉、触觉与味觉等方面的信息,并与消费者的需求契合。

 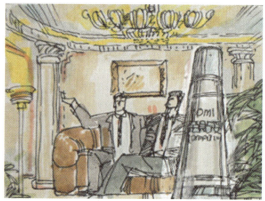

图 1-20　动画广告分镜头脚本彩色稿局部（作者：郭向民）

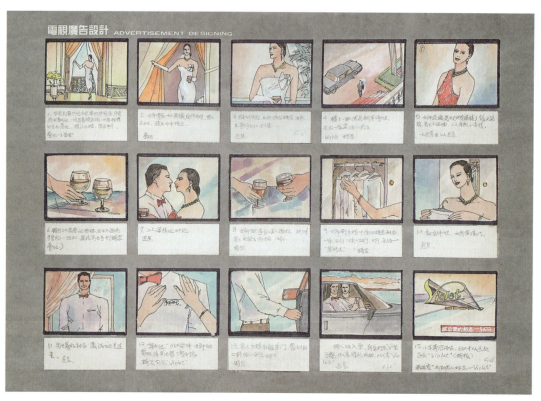

图 1-21　30 秒动画广告分镜头脚本完整方案（作者：郭向民）

动画广告分镜头脚本一般包含 8～30 个镜头，顺利的话一两天就可以完成工作，当然这需要具备快速绘画的能力。动画广告大多是为销售服务而非创造艺术，因此，完成的速度很快，薪酬相对较高，对自由职业者来说是个较好的选择。

4. 动画艺术短片分镜头脚本

动画艺术短片又称动画短片，与动画长片相比，具有更强的艺术性和实验性。动画短片的长度一般不会超过 30 分钟，如 2001 年奥斯卡最佳动画短片《父与女》（*Father and Daughter*，见图 1-22），片长 8 分钟 09 秒；2012 年奥斯卡最佳动画短片《纸人》（*Paperman*，见图 1-23），片长 7 分钟；2013 年奥斯卡最佳动画短片《哈布洛先生》（*Mr. Hublot*，见图 1-24），片长 11 分钟 48 秒；2014 年奥斯卡最佳动画短片《熊的

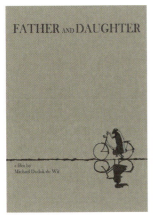 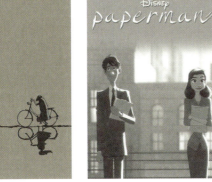 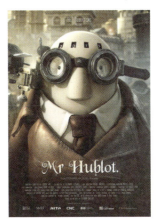 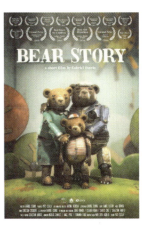

图1-22 《父与女》　　图1-23 《纸人》　　图1-24 《哈布洛先生》　　图1-25 《熊的故事》

故事》（*Historia de un oso*，见图1-25），片长11分钟。大型的电影节、动画节等由于参展的影片多，更加青睐5分钟左右的短片。动画短片的长度有时并不是那么重要，关键要看故事情节能否在有限的时间里充分展开。

小贴士

奥斯卡最佳动画短片奖及评审机构

1. 奥斯卡最佳动画短片奖

奥斯卡最佳动画短片奖创立于1931年。1939年以前，这项荣誉每年都被迪士尼摘得，仿佛是为美国电影而设立的。一直到20世纪60年代初，才有其他国家的作品跻身奥斯卡。从此，参与奥斯卡最佳动画短片奖争夺的影片在产地、题材、主题、表现手法等方面变得日益国际化和多元化。

可以这么说，如果一部影片被授予"奥斯卡最佳动画短片奖"的殊荣，那么它所赢得的荣誉便是世界性的。每年奥斯卡最佳动画短片奖都会吸引全球各地的动画影片参加影展。

2. 奥斯卡评审机构

奥斯卡的评审机构为二级金字塔形式，最高层是学院主席评审团，下设学院分支评审团。主席评审团人员从下属14个分支学会（演员协会、导演协会、艺术指导协会、摄影协会、美术师协会、编剧协会、电影执行人员协会、电影剪辑协会、电影制片协会、音乐协会、录音协会、公共关系协会、短片和长片动画协会、视觉效果和作者协会）中选拔出来。主席评审团除主席来自电影剪辑协会外，其他成员

由余下每个协会中分别挑出三名代表组成。主席评审团成员包括主席、第一副主席、两个副主席、财务主管和秘书长,任期为一年,连任不超过四届。学院的管理活动主要在学院主席所任命的执行官监督下进行。主席评审团成员资格聘选的主要条件是在该行业的贡献和声誉,并至少得到两名在职委员的推荐。主席评审团下设的分支评审团,除了职业评委外,还包括一支庞大的自愿参与的会员队伍,每个分支评审团自愿参与的会员多达六千人次,其实这才是奥斯卡影响力的真正来源。

奥斯卡的评审规则可谓相当繁琐,有几十页之多。近些年来,奥斯卡的年度规则几乎没有什么变化,每年会被准时、一丝不苟地发布到官方网站(http://www.oscars.org)上。

5. 动画 MV 分镜头脚本

MV 是 music video 的简称,即音乐电视。与动画长片和动画艺术短片不同,动画 MV 通常由一系列连续镜头或画面组成。场景可以选择废弃的工厂、舞台或沙滩等。很多动画 MV 导演最初的创作灵感可能只是来自某幅画或某种感觉,在这种情况下,分镜头设计师就要设计出某些场景或关键画面,并向导演阐述自己的想法。如果符合导演的创作思路就可以继续进行完善。一般来说,虽然动画 MV 没有故事情节,但要更多地考虑到 MV 的音乐节奏,如果条件允许,可以将音乐和分镜头脚本画面导入到非编软件中,根据音乐节奏来调整画面,可能更容易把握影片的节奏和整体效果。

目前,国内也流行一种将曲艺小品改编成动画短剧的形式,受到社会大众的欢迎。它的制作方式很接近动画 MV,对场景自由度和创造性的要求非常宽松。

6. 多媒体动画分镜头脚本

多媒体动画是一种互动性较强的动画形式,是具有教育、培训或基础学习性质的交互系统。常见的科普软件、教学软件或某种产品的使用说明展示等都需要大量动态的解析或说明,因此,多媒体动画就成为最佳的表达形式。如科普知识的解读,在文字和图片的基础上加入动画,就能形成更好的互动,问与答并行,教与学相长,还能模拟各种真实的环境和状况。多媒体动画具有较强的互动性,不像动画片那样是单向的交流,而是双向或多向的交流。在通常的情况下,多媒体动画设计初期工作会包含一幅整体的设想图、各个展开页面的展示图和动画环节的设计图,这些都需要分镜头脚本,甚至还包括一些文字、图解和功能注解及音乐声效的设置说明。像如今兴起的各类学习教育网站和互动光碟等就是典型的例子。

7. 网络与移动终端动画分镜头脚本

由于互联网和智能手机的迅猛发展，网络已经成为人们沟通交流、信息共享不可缺少的媒介和平台。即时互动性和实时交互性已经成为虚拟世界与现实社会转换的纽带，而且有朝着更深层次发展的趋势。网络和移动终端上的动画或短视频很像动画广告，有明确的目标和诉求点；又像动画短片，不受形式的约束，可以自由发挥创意；同时又具有动画短片和动画广告的共同特点——有故事情节。不同的是网络动画是在网络上运行的，早期受网速、分辨率及篇幅大小的限制。通常来说，网络动画的动作不宜太细腻、太复杂，环境层次也可简化，如没有特别要求，使用 FLASH 软件制作就已经足够。而今天，我们即将步入 5G 时代，网速与传输速度已不再是问题。但分镜头设计师还是要充分考虑到移动端的因素，比如画幅规格和大小，它不同于以往的分镜头脚本设计，很有可能影响到人的视觉和动画的运动轨迹，如在狭长的画幅中，横向的运动还好处理，纵向的运动按传统方式就不好处理了，建议可使用螺旋式或不规则波浪式来表现纵向运动，也可增添字幕或特效等。同样，角色和场景的细腻程度及层次也需调整，使之符合画幅大小。了解了这些共同的特点、条件和特殊需求，分镜头师就能轻松地制作分镜头脚本了。

8. 电子游戏分镜头脚本

电子游戏的分镜头脚本创作要比动画更复杂，因为电子游戏事先要做大量的工作计划及程序设置，包括集中讨论设计出游戏的层次和与使用者的互动性。这个过程就包括了大量的草图及结构设置。一直要到确定了游戏的故事情节、整体结构及细节设置后，分镜头设计师才能画出每个环节和场景的分镜头脚本（包括过场动画）。电子游戏行业发展迅猛，作为分镜师应多关注电子游戏的最新发展动态，会对职业发展有所帮助。

第四节　怎样成为一名动画分镜师

或许你是一位影视制作人员，喜爱动画，想在动画领域有所作为；或许你是一名学生，将来想成为一名专业的动画分镜师；或许你有一定的美术基础，热爱动画，想成为一名动画分镜师。那么动画分镜师究竟需要掌握什么技能？

动画分镜头脚本的工作常常是在动画片制作的前期进行的。动画分镜师需要和导演、编剧一起协同工作（有些导演其实就是一名优秀的分镜师），要求能快速、准确地表达出导演或编剧的构思和想法，并将连续的镜头效果用草图的形式表达出来，以完成初步的视觉故事。概括起来，动画分镜师应该具备以下几个方面的技能。

1. 绘画才能

作为一名动画分镜师，掌握美术基本知识和灵活运用绘画基本技能是必不可少的条

件。特别是对人体结构解剖和动物的结构比例以及透视的准确运用，对画面构图、色调的熟练掌握，不仅能为整个动画片提供准确的、符合剧本故事情节的、贴切导演思路的视觉效果，还能为影片提供设计风格的参考，这也就是动画分镜师的工作职责和作用。有一种观点认为，现在的电脑使用起来特别方便，许多软件可以代替分镜师的手绘工作，是否就不需要具备绘画的才能呢？答案是否定的。作为一名分镜师，需要随时随地配合导演和编剧的工作，快速地运用视觉图画的形式记录当时的创作灵感，以最快的速度修改因想法改变而更改的画面。只有具备绘画技能和速写能力的人，才能胜任此职。当然，如果动画剧本基本确定，分镜师的分镜头草图的视觉叙事已得到了导演的认可，就可以在电脑软件上把分镜头脚本制作得更精准，使效果更接近想法。

2. 电影知识

电影一般分为故事片、新闻纪录片、科教片、动画片和广告片五大类。动画，作为电影的种类之一，需要我们在进行动画创作的前期工作——分镜头脚本设计时，尽可能多地掌握相关电影知识，包括电影简史和动画简史。这样，在分镜头脚本的创作过程中，分镜师就会如鱼得水，运用自如。创作人员会常常在工作中谈起有关电影的风格、结构、色调、镜头和运动以及故事情节等内容，这些会给我们的工作带来帮助和启发。在创作的过程中会发现，对电影了解得越多，我们的创作空间就会变得越宽广。

电影作为一门综合艺术，其发展史就是充满创造激情的历史，自然会给我们带来积极影响。此外，有关电影的基础理论知识，我们都应悉心掌握、重点突破，并在实际工作中熟练运用。

3. 速度与技术

分镜头绘制的速度是由分镜师的工作性质所决定的。因为在动画剧本策划期间，编剧或导演的一些灵感仅靠文字记录是不够的，最便捷的记录方法就是用草图绘制下来，以视觉的方式展现，便于大家进一步修改和完善（见图1-26）。可以说，大家能想象到的，分镜师就要画出来。而绘画速度则取决于分镜师速写的能力。因此，作为一名分镜师，即便已经具备一定的绘画基础和速写能力，为了保证工作效率，不断提高速写能力依旧

图1-26　草图绘制（作者：郭向民）

很有必要。分镜师除了要做速写的针对训练外，平时也要常常带上本子，把有趣的人物、动物或景物随时随地记录下来（见图1-27），这对工作非常有帮助。

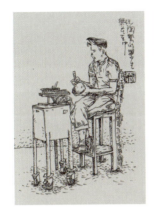

图1-27 速写练习（作者：郭向民）

动画分镜头脚本设计是在草图的基础上一步一步地修改、丰富、调整和完善的，一旦最终稿确定，设计师就要对最终稿进行细化处理，角色形象的设计由角色设计师完成，需要反复斟酌，准确把握影片中角色的性格。这时需要分镜师提供一些参考（见图1-28）。此外，镜头的角度、机位和运动、场景及镜头连续性的处理方法是否清晰明了

图1-28 角色形象的设计（作者：郭向民）

> 在剧本讨论会或角色讨论会上，分镜师可现场绘制导演想要的镜头画面、场景或角色，以获得初步认可，减少后期因理解不到位而产生的重复工作。

等问题，都需逐一绘制处理，而处理的手法也是多样的，可以借助电脑软件来达到所需要的效果，如图1-29分别为用photoshop对草图做灰色调处理和用Painter勾画主体形象并渲染后的效果。随着电脑技术的发展，各种专业软件越来越方便，功能也日趋强大，分镜师有必要了解并掌握一些适合自己的软件，对电脑软件的熟练运用会让分镜师如虎添翼，运用娴熟的操作技术来完成分镜头设计工作。

图1-29　用电脑软件处理图片（作者：郭向民）

本/章/小/结

本章从电影发展简史的脉络入手，阐述了分镜头脚本在动画制作过程中的应用与发展，对分镜头脚本如何影响和决定一部动画片的成败进行案例分析；同时还对分镜头脚本的类型与拓展运用展开了阐述；最后对一部好的动画片为什么离不开分镜头脚本和要成为一名分镜师需要掌握的知识技能作了解读与分析。

思考与练习

1. 分镜头脚本是如何助推影片故事发展的?

2. 分镜头脚本有哪些重要作用?

3. 互联网时代,分镜头脚本有什么作用?

4. 找一部经典动画电影截图,画一组(8幅)分镜头草图。

5. 选择你喜欢的动画片中某个片段(选取3~5个镜头),尝试进行分镜头脚本分析还原练习。

第二章
动画分镜头设计的基本要素

对于一个初学者来说，应该掌握什么知识和技能、从何处入手是至关重要的。上一章已经讲到一名分镜师需要具备绘画技能、相关电影知识以及完成分镜头脚本的综合能力，其中重要的一项就是对绘画技能的掌握和运用。对于一名美术专业的学生而言，可能只需要做一些熟练性的速写练习及类似于插图的练习便可以进入下一步的工作流程。但即便有绘画基础，也不是每个人都能轻松地画出想要的东西，所以在分镜头脚本的绘制中我们要尽可能学习更多的技巧。如果绘画基础比较薄弱，那首先要学习和掌握基本绘画技能，并反复练习；可以用最快捷的方法——临摹来锻炼绘画水平，在临摹过程中可以领悟如何用线条、色块表现主题，如何构图，采取什么样的透视表现空间等。

一名合格的分镜师应能灵活运用线、构图、透视、灯光、色彩、风格等基本要素进行动画分镜头设计。本章将对这些基本要求进行详细阐述。

第一节 线

按照几何学的定义，线只具有位置及长度，而不具备宽度与厚度。然而在视觉造型上，线不但具有位置、方向及长度，还具有宽度。线是点的移动轨迹，即具备方向性与形成外形的特征。在自然界，许多物体所包含的面和体都可以用线表现出来。因此，在造型上，线是最基本的视觉设计元素，具有很重要的地位。用相同的手法排列不同粗细的线会形成截然不同的视觉效果，而且粗线与细线之间的级差（即粗细层次关系）决定了线表现空间的大小（见图2-1）；在同一层次关系里，线条的组合方式就显得格外重要，不同的组合方式可以直接表达不同的物像，甚至是表现实与虚的绝好工具。如图2-2所示，上方的斜线可表达面或背光空间；中间的组合线可大致表现出植物的形态；下方的线条则明显地表现了地面某种状态。

1. 线的粗细与情感性格

粗线和细线表达的情感性格特征不同。图2-3中，粗线①富有力量，但缺少敏锐感；

图2-1 不同粗细的线条（作者：郭向民）

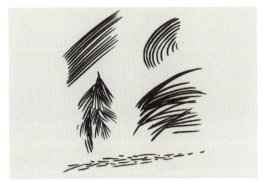
图2-2 线条的组合（作者：郭向民）

细线②无面的性质，具有锐利、敏感、柔美及速度感。同类型、不同粗细的线，也有着不同的情感表达。如图2-4所示，用1.0mm的线笔与0.5mm的线笔画出的梅花，其形态与画面感受有着明显区别；使用秀丽笔表现的效果也截然不同。

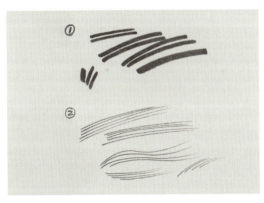
图2-3 线的粗细与情感性格特征（作者：郭向民）

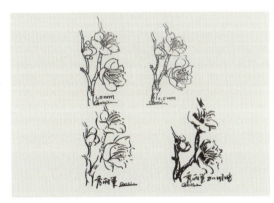
图2-4 线的粗细与视觉感受（作者：郭向民）

2. 线的粗细与空间性格

除了情感性格，线还具有远近感、方向性等空间性格。如图2-5左边的线，它们的长度和宽度之比都是2∶1，为相似型，可就其性格而言，除了扩大与缩小之外，在空间上，前者给人的感觉较近，后者给人的感觉较远。图2-5右边的两条线为非相似型，粗线给人感觉较近，细线给人的感觉较远。图2-6左边的两条线，左端给人的感觉较近，右端给人的感觉较远；图2-6右边的两条线，中间给人的感觉较近，两端给人的感觉较远。不同粗细的线绘制的作品具有不同特征的艺术属性和风格，如图2-7所示，从左至右，分别是用0.5 mm、1.0 mm及秀丽笔画的水杯。此外，线条粗细搭配、交错变化、疏密组合，

图2-5 两头平钝、粗细较均匀的线

图2-6 一头平钝一头尖细或两头尖细有变化的线

也能形成不同的表现手法，如图 2-8 所示的线条粗细搭配和疏密组合形成的表现手法。了解与掌握这些粗细线条的应用手法，就能更好地把控画面的空间与艺术表现力。

图 2-7　不同粗细的线绘制的作品具有的艺术属性和风格（作者：郭向民）

图 2-8　线条粗细搭配和疏密组合形成的表现手法（作者：郭向民）

3. 线的种类

我们可以把自然界和人为的线分为四类：几何直线，几何曲线，自由曲线和徒手曲线。分镜头脚本里多采用徒手曲线，以便用最简洁的线条表达分镜的形象及场景。线条的使用与组织有多种形式和手法，用来准确表达画面内容（见图 2-9）。

图 2-9　用最简洁的线条表现对象（作者：郭向民）

4. 线的形态

线给人的感觉因人而异，一般来说，直线会给人简单明了、直率的感觉；曲线会给人柔软、优雅的感觉。线的运用非常广泛，最常采用的是以线表现面：将直线平行地密排，可表现出面的性质来；将粗细或疏密不同的直线不均匀地排列，可表现出曲面的性质（见图 2-10）；将曲线并排或将各线上下或左右移动，可创造出微妙的凹凸曲面；将自由曲

线不规则地排列，可表现出三维深度（见图2-11）。

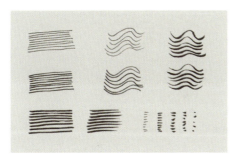

图2-10 线的形态（作者：郭向民）

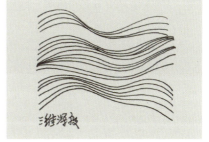

图2-11 三维深度（作者：郭向民）

5. 线的构成方法

线的构成方法有很多，效果千变万化，概括起来有如下几种：不连接线、连接线、折线、辐射线、交叉线等。如图2-12所示，从左至右分别为徒手绘制的不连接线、有规律连接的直线及折线（0.5mm）。

图2-13（a）为徒手绘制的各种类型的辐射线（1.0mm）；图2-13（b）为一端聚拢连接。另一端不均匀间隔排列的直线，构成有速度感的远近空间；图2-13（c）为辐射线的组合，有规律的辐射线与无规律的辐射线排列组合形成立体绽放的效果。

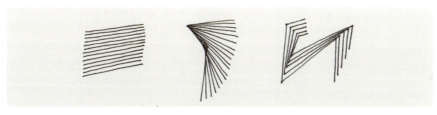

图2-12 线的构成方法一（作者：郭向民）

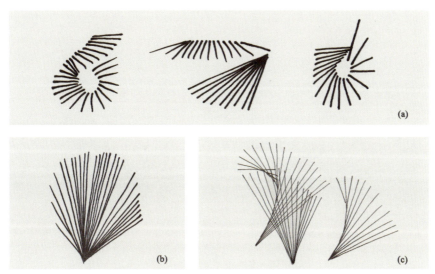

图2-13 线的构成方法二（作者：郭向民）

图2-14分别为徒手绘制的垂直交叉直线和随意角度的交叉直线（0.5mm）。

图 2-14 线的构成方法三(作者:郭向民)

直线的多种组合方式会产生不同的视觉效果。图 2-15(a)为最简单的平行线的排列构成,让人感觉整齐、单一、平静;图 2-15(b)为直线错位的构成,具有立体感和律动感;图 2-15(c)把平行直线按疏密平行排列,形成强烈的动态变化,产生远近感;图 2-15(d)把平行直线按两头密、中间疏的形式排列,可产生立体效果。

图 2-15 直线的多种组合方式(作者:郭向民)

图 2-16(a)为同方向规则排列与不规则排列的折线;图 2-16(b)为不同方向规则排列的折线;图 2-16(c)为不同方向不规则排列的折线;图 2-16(d)为多种方向不规则排列的折线。

图 2-16 折线的多种组合方式(作者:郭向民)

图 2-17 为两种不同中心点距离的辐射性直线构成的组合,形成不同的辐射距离效果。

图 2-17 不同中心点距离的辐射性直线构成的组合(作者:郭向民)

图 2-18(a)中,直线垂直相交,构成面的感觉最强;图 2-18(b)中,两组平行线小角度交叉,形成闪烁光感和眩晕感;图 2-18(c)中,不规则地组织直线,可形成任意疏密的构成,使人感觉紊乱和具有危险性。

图 2-18 直线的多种排列方式

◆ 掌握与练习

根据以上对线条性质与表现的描述，尝试做几组徒手练习。

（1）徒手绘制粗细不同的直线（平行与放射线）。

（2）徒手绘制节奏变化的线条组合（密集与疏松）。

（3）徒手用曲线表现不同的物品或人物，尽量用简洁的线条来表现。

第二节 构 图

构图就像在一个画框里布局视觉元素，画框限制了镜头里所看到的内容幅度，这个幅度也像一扇窗，窗的大小意味着画框的大小，决定了所看到内容的多少。设计师常常用图 2-19 这样的手势来观察景物或人物，即以手势代替取景框或摄像机镜头。

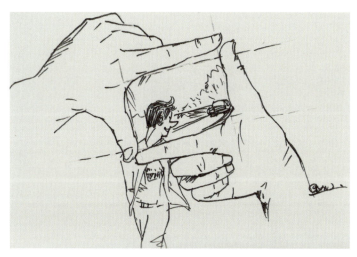

图 2-19 用手势构图来观察景物或人物（作者：郭向民）

剧本在大多数情况下不会对画面构图作描述和说明，也不会有太多的细节，因此剧本中的情景要靠分镜师来发挥想象，构图便是其中要考虑的一项重要视觉要素。构图水平除了取决于对剧本和导演意图的理解程度外，还要考虑制作团队或制作公司的意见。

分镜师应在收集多方素材和资料的基础上研究分析，制订多套草图方案，并逐步完善。

与平面艺术要表达的视觉元素不同，电影视觉元素的载体是运动的影像画面，构图常常起到了引导视线的作用。如"夜晚昏暗的灯光下，一个人在爬楼梯，剧情预示有事情要发生"，这个画面应如何构图？

图 2-20 使用四种构图来表现这个场景，营造出一种特殊的影像画面。第 1 张图中，镜头跟随画中人物，场景构图渲染出阴暗、未知的气氛；第 2 张图表现人物行经时的内心活动；第 3 张图表示人物即将行动，突出其行为与表情；第 4 张图反映出人物遇到了未知的状况。

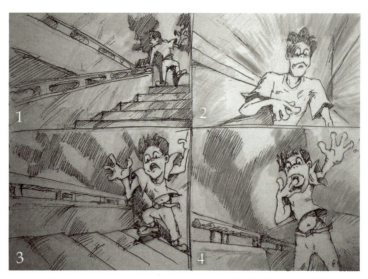

图 2-20　动画构图

◆ **掌握与练习**

参考以上构图，做以下练习。

（1）"一个人在树林中，听到右前方好像有什么动静，停了下来。"需要表现出紧张的氛围，这个镜头画面该怎样构图？

（2）"在昏暗的房屋里，突然从柱子后冒出一个带鬼脸面具的人。"为了烘托出惊悚的气氛，如何构图会更加合适？

（3）"一个小女孩好奇地张望树上的小动物。"该用什么样的构图来表现？

一、构图的指向意义

电影画面构图中的指向意义远比平面构图中的指向意义更明显，这是电影画面的运动特征所决定的。即便是主角出现在一群人中的电影画面，对主角眼神方向的锁定也是构图的依据。这种构图就有了明显的指向意义——他在寻找什么或等待什么，摄影机的

机位和角度也就很好确定了（见图 2-21）。

构图的一般规律告诉我们，取得画面的最佳视觉效果和张力是构图的功能之一。如果不是剧本特意要求，一般不会采取中心式构图，因为它意味着平淡与无趣。电影用视觉画面来讲故事，把视点对象放在画面中心以外的位置远比放在画面中心的位置更容易"看到故事"和"衔接故事"。如图 2-22 所示，在视觉方向留出一定的空间，预示着事件的发生或某个人物的出现。

图 2-21　构图的指向意义一（作者：郭向民）

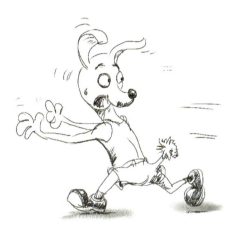

图 2-22　构图的指向意义二（作者：郭向民）

◆ **掌握与练习**

（1）"众人听一人讲故事听得入迷。"构图时考虑指向意义。

（2）"四个士兵直视前方。"构图时表现出士兵在聆听训话，但画面不出现训话者。

二、构图的预留空间

构图一般还会考虑一种视觉习惯，也就是常说的画面要有"透气"的地方，即给画面预留空间。

（1）视线空间。当画面为一个人物的头部特写镜头时，我们要充分考虑到视线方向的空间位置，一般要预留至少一半的画面空间，这个构图的空间既预示着视线方向有关注的对象，又满足镜头连续性的要求（见图 2-23）。

（2）运动空间。物体运动时一定有一个方向，无论是从左到右（从右到左），还是从上到下（从下到上），又或是其他运动方向，一般都要将物体朝向的空间预留得多些，让观众有充分的视觉空间来预期或等待即将出现的对象。在人物有运动方向或目标对象即将出现时，都要在构图中留出空间，这样可以给故事发展做好铺垫。如图 2-24 所示，画面预留了运动方向和视线方向的空间，意在表现即将发生的事件。

图 2-23　视线空间(作者：郭向民)　　　　　　图 2-24　运动方向(作者：郭向民)

（3）头顶空间。给人物头顶预留空间是构图的常规操作，人物的头部空间与画框之间的距离要恰到好处。空间大了，人物不但会显得小还有向下坠的感觉（见图 2-25（a））；空间太小，头部不完整，看上去有挤压的感觉（见图 2-25（b））。因此标准的带肩的人物头像构图应留有一些头顶空间，图 2-25（c）、图 2-25（d）就是较好的构图。

图 2-25　头顶空间(作者：郭向民)

构图不但要考虑到镜头画面里发生的故事情节，也要考虑到画面外的因素。运用视觉的指向性引导观众对情节进行联想，琢磨故事要表达的意义和目的，因而产生好奇，又因好奇而产生紧张感，影片的魅力就由此而产生。

构图的形式多种多样，在什么时候运用，用什么构图，既有一定的规律，也有一些特例。常见的基本构图规则是三分法（见图 2-26）。三分法将画面纵向和横向分成三等分，把人物或主题放在画面中四个交点附近的任意一处，从而创造出不错的构图。这四个交点被称为画面的四个兴趣点。

图 2-26　三分法横向构图与竖向构图（作者：郭向民）

三、构图的基本类型

（1）对称平衡构图。对称平衡构图四平八稳，视觉上给人对称、平稳、庄重的感觉，这种构图的镜头画面中，人物或视觉对象被放在画面的中心位置（见图 2-27）。

（2）不对称平衡构图。不对称平衡构图指在画面的两头放置类型、数量、大小不同的视觉对象，通过对两头视觉对象上下位置的调节（类似杠杆原理），产生视觉平衡。这种不对称平衡受到物体形状、大小、空间位置和颜色等构成因素的影响。如图 2-28 所示，画面左下角一只小老鼠与画面右边占大幅空间的家具就形成了不对称平衡，小老鼠在左下的视觉力量与视觉平稳的家具重力形成了平衡。

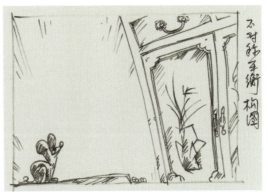

图 2-27　对称平衡构图（作者：郭向民）　　　　图 2-28　不对称平衡构图（作者：郭向民）

（3）不平衡构图。如果画面中视觉对象的大小、数量、形状、空间位置和颜色明显不对称，视觉重心明显倾斜，甚至对象的位置都是倾斜的，这种构图会让观众产生紧张的情绪。而设计者正是通过这种构图来激发观众的惊慌、恐惧、不安定等情绪。如图 2-29 所示，同样是小老鼠这一视觉对象，画面给我们传达的视觉意义就是"这只小老鼠可能会变成一种可怕的怪物"。这种构图颠覆了原有的观念，让观众感到恐惧和害怕。

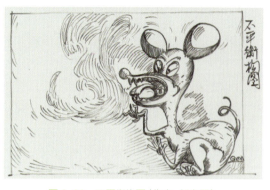

图 2-29　不平衡构图（作者：郭向民）

（4）封闭式构图。封闭式构图是在画面的边缘设置一些环境景物或其他有关联的对象，形成一个锁住画面中心对象的构图。这种构图告诉观众，视觉对象的立足点被锁定，预示着主体被外来的力量包围或被他人注视。图 2-30 告诉观众，小老鼠即将遇到什么麻烦。

（5）开放式构图。在画面一方明显留有开放的视觉空间，预示着在这个空间之外发生了什么状况。这种构图是表现运动画面的良好手段。如图 2-31 所示，小老鼠一边慌忙地向画面的左方奔跑，一边回头张望右后方，预示着右后方有什么在追赶它。

图 2-30　封闭式构图（作者：郭向民）

图 2-31　开放式构图（作者：郭向民）

第三节　透　视

在视觉画面中，透视是人眼或摄像机镜头与景物之间构成的特殊空间视觉关系。分镜师根据剧情和镜头的需要来构建场景、人物空间等关系时，可运用透视在二维空间中模拟三维空间，同时以光影的铺设来达到立体效果。透视是进行空间高调较有效的手法，分镜师必须掌握这种技巧。

透视主要包括三个要素：视平线，地平线和消失点。视平线是由观察者眼睛的高度决定的位置线，也就是观察者视线前的水平线（见图 2-32）。地平线是指水平方向远望看见的天与地的交界线。想象观察者站在海滩上眺望大海，海与天接触形成的线就是地平线。当观察者平视时，视平线与地平线重合。

消失点即空间中相互平行的直线由于近大远小的透视关系而看似交汇到一处形成的点，如果一组平行线与地面平行，它们的消失点就会落在地平线上。

图 2-32　视平线（作者：郭向民）

由一条地平线组合一个或多个消失点，可形成不同的透视空间。常见的有一点透视、二点透视和三点透视。

（1）一点透视。一点透视中，物体正面以及平面与地平线平行，物体正面与视中线垂直。用一点透视表现的物体直立面呈垂直状态，物体正面和平面不与地平线成夹角。在一点透视中，只有一个消失点，所有相互平行的线都消失在一个消失点上。一点透视的画面比较稳定，应用也非常广泛。比如常见的铁路轨道、公路、街道两边成片的房子以及建筑物内部大厅的透视，都可用一点透视表现（见图2-33）。

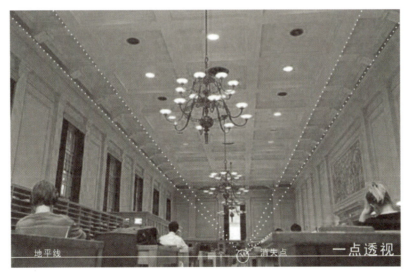

图 2-33　一点透视示意图

观察物体是否处于一点透视，关键在于物体正面及平面是否与地平线平行（见图2-34）。抓住这个特点，画出一点透视图便较为容易。操作步骤如图2-35所示。第一步，确定地平线、物体轮廓及消失点；第二步，画出物体正面形状，连接物体角点与消失点；第三步，根据物体与消失点的位置和距离，确定并画出物体侧面即可。

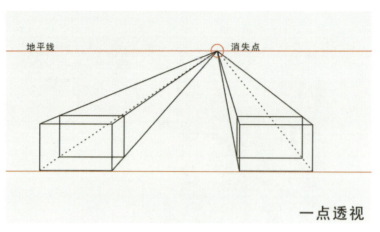

图 2-34　一点透视原理图

图 2-35　一点透视的绘图步骤

（2）二点透视。当物体的平面与地平线成夹角时，会形成两个侧面，物体的两个侧面分别向左右两个方向的消失点消失，便构成了二点透视。二点透视所呈现的物体更具立体感，这是因为二点透视在画面的左右均有一组消失线和一个消失点，引出两条视线，一条向左延伸，另一条向右延伸，使得物体在画面中有比较突出的立体视觉效果（见图2-36）。

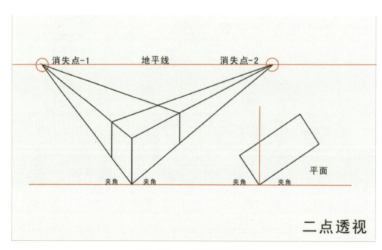

图 2-36　二点透视原理图

（3）三点透视。三点透视是在二点透视的基础上，视线方向朝上或朝下，物体垂直立面的线条消失于地平线上方或下方某个消失点的表现手法。三点透视的立体感最为强

烈，适合表现仰视的高大物体或俯视向下的纵深感物体和场景。值得注意的是，不管是一点透视、二点透视还是三点透视，绘制透视图时，物体与消失点和地平线的距离越短，透视效果就越强，物体变形就越厉害，效果也就越夸张。三点透视构图很像用广角镜头或鱼眼镜头拍摄的画面（见图2-37）。

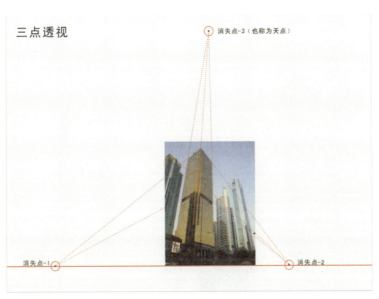

图2-37 三点透视示意图

◆ 掌握与练习

无论是一点透视、二点透视还是三点透视，对分镜头画面中的空间表达都十分重要。只有掌握透视原理，多画、多练习，才能灵活表现空间和远近关系。根据上文对几种透视的描述，尝试做以下练习。

（1）手绘二点透视的汽车。

（2）手绘两人有前后关系的画面。

（3）尝试表达在近处仰视人物的画面。

第四节 灯 光

虽然真人电影与动画电影灯光照明的工作流程不同，但其基本原理相同。真人电影中，灯光师通过运用各种不同的灯光器材营造出灯光效果，而动画电影中的灯光效果是由美术师绘制或设计师在电脑中运用软件设计出来的。两者都要求设计师具备模拟真实环境中各种条件下的光照效果的能力，这就需要设计师对各种不同的光照视觉效果进行训练，

训练方法因人而异。

动画片的光照设计在绘制分镜头脚本草图后就要开始考虑了。分镜师在此阶段通过对光线和色彩反复进行各种试验，帮助导演确定动画片的基调以及不同场景下的灯光效果。

不同的环境和布光方法会展现不同的灯光效果：①低色温柔光，环境背景较明亮，人物阴影较重，适合营造人物内心活动（见图2-38）；②环境背景使用低色温柔光，用低角度高色温灯打亮前景人物，强调人物的行为活动（见图2-39）；③使用一点式45°布光，凸显人物造型，塑造人物形象（见图2-40）；④使用一点式后45°布光，逆光勾勒人物轮廓造型，展现人物动态及行为活动，忽略人物表情（见图2-41）；⑤同样的人物和景别，背景光均为低色温柔光，人物分别使用顶光与底光，产生不同的面部效果（见图2-42）；⑥逆光加侧光，表现环境与人物的特殊氛围（见图2-43）；⑦单逆光，表现未知环境的特殊气氛（见图2-44）。

图2-38 灯光效果一

图2-39 灯光效果二

图2-40 灯光效果三

图2-41 灯光效果四

图2-42 灯光效果五

图 2-43　灯光效果六　　　　　　　　　图 2-44　灯光效果七

◆ 掌握与练习

（1）一组不同光照下的茶杯写生，要求分别设置顶光、二分之一侧光及正面光（见图 2-45，注意不同光照下茶杯的线条与绘图笔的使用）。

图 2-45　不同光照下的茶杯

（2）参照动画电影《大鱼海棠》的场景，尝试绘制海水中的光照环境练习（见图 2-46，注意光照下的明暗关系及线条的使用）。

图 2-46　《大鱼海棠》截图一

（3）参照动画电影《大鱼海棠》场景，尝试绘制阳光下的人物（见图 2-47，注意阳光下的明暗关系及线条的使用）。

图 2-47 《大鱼海棠》截图二

（4）临摹电影《冰血暴》中不同场景的光照环境（见图 2-48～图 2-51）。

图 2-48 夜晚的公路

图 2-49 昏暗的酒吧

图 2-50 雪天

图 2-51 清晨的停车场

一、光的设计与造型

"电影影像是以光影成像的……光是产生画面表现力的一个决定性的因素"。[1]

在电影中使用的光源有两大类：自然光与人造光。自然光就是太阳光，分为直射光和散射光。晴天时，太阳光照射在人物和景物上时，明暗分明，立体效果强。阴天时，

1 尹鸿. 当代电影艺术导论 [M]. 高等教育出版社，2007：60-61.

云层像巨大的遮光罩将太阳光线分散并改变方向,形成散射光,光照效果柔和、均匀。太阳光早晚变化大,它能制造出各种效果的光影造型,如剪影效果、色调效果等。如图2-52所示,左上图为晚霞的光照效果;右上图为雨后散射光照效果;下面两张图为晴天与阴天的光照效果。

图 2-52　自然光光影效果

人造光通常是指灯光设备发出的光。常用的灯光设备有卤钨灯、氙灯、三基色荧光灯等。设计师根据剧情或环境的需要采用人造光来设置灯光布局,营造照明效果。如图2-53所示,左图为自然光与人造光的综合运用,层次分明;右图为使用人造光源营造的光影效果,塑造出特殊的场景氛围。随着科技的发展,照明灯具也在不断地更新,更多节能低耗的照明灯具不断进入影视艺术的制作中,为灯光影视造型提供更多的选择和视觉效果。动画片中使用的多为虚拟光照,因此了解光照原理和造型特征是非常有必要的。

图 2-53　人造光光影效果

光照可以通过四个基本属性产生造型作用。

1. 发光强度

光源在空间某一方向上的光通量的空间密度称为光源在这一方向上的发光强度，以符号 I 表示，单位为 cd（坎德拉）。用极坐标表示光源在各方向上发光强度的曲线称为配光曲线。发光强度通常指光照的相对强度。因发光强度不同光可分为硬光和柔光。硬光光源比较集中且有明显的方向，会显示出物体鲜明的轮廓和阴影，具有强烈的视觉冲击力。柔光光源比较分散，人造光源可通过加装柔光纸、遮光罩或反光板等手段来改变集中光源，达到分散光照方向、产生柔光效果的目的。通常实景拍摄会采用 3~6 个人造光源，使用折射手段后，能达到不错的层次效果。如图 2-54 所示，画面前景公仔采用高色温（冷调）光，后面的景物采用低色温（暖调）柔光，营造出丰富的层次关系。

2. 光的照度

被照面单位面积上接收的光通量称为被照面的照度。照度用符号 E 表示，单位为 lx（勒克斯），照度可采用照度计直接测量：$E=\phi /A$（E，照度，单位 lx；ϕ，光通量，单位 lm；A，面积，单位 m^2）。

表面照度 E 与光源在这个方向上的发光强度 I 成正比，与它至光源的距离 r 的平方成反比：$E=I/r^2$。

不同照度值的直观感受：晴空正午约 70000 lx，树荫下约 10000 lx，阴天约 2000 lx，晴空圆月夜约 1 lx，教室照明为 200~300 lx。光因照度不同而形成强光和弱光。强光使被照物体明亮清晰，轮廓与细节比较分明，用于表达生机、活力和积极的精神；而弱光由于照度不够，被照物体轮廓模糊，细节不明显，可以用来表达压抑或悲剧性的氛围，也可表现模糊低沉的情绪（见图 2-55）。光对角色的塑造非常重要，细微的光影变化都会影响角色的形象塑造，学会控制光影及相互关系是塑造形象和营造艺术效果的基本条件。

3. 光的方向

光线从光源点照射到被照物体所形成的路线朝向，即光的方向。根据光源与被照物体不同的位置关系，可以将光分为以下几种。①：前置光，即正面光，光源在被照物体的前面（见图 2-56），正面光的表现手法如图 2-57 所示。②侧光，光源在被照物体的侧面（见图 2-58），表现手法如图 2-59 所示，注意阴暗面的简与繁，线条的疏密及连贯、断隙的手法。③背光，即逆光，光源在被照物体的后面（见图 2-60），表现手法如图 2-61 所示。④底光，光源在被照物体的下部（见图 2-62），表现手法如图 2-63 所示，阴影在人物五官的上方，与常态相反。⑤顶光，光源在被照物体的上方（见图 2-64），顶光的表现手法如图 2-65 所示，阴影在人物五官的下方，五官细节不明显。

图 2-54　营造光影层次　　　　图 2-55　强光（左）与弱光（右）的布光效果对比

图 2-56　正面光的光照效果　　　图 2-57　正面光的表现手法及效果（作者：郭向民）

图 2-58　侧光的光照效果　　　图 2-59　侧光的表现手法及效果（作者：郭向民）

图 2-60　逆光的光照效果　　　图 2-61　逆光的表现手法及效果（作者：郭向民）

图 2-62　底光的光照效果　　　图 2-63　底光的表现手法及效果（作者：郭向民）

图 2-64　顶光的光照效果　　　图 2-65　顶光的表现手法及效果（作者：郭向民）

不同方向的光不仅起到照明的作用，更是影视艺术中不可缺少的视觉造型手段。一般情况下，光只是对对象的形状和质感的显现，而在影片剧情转折、人物感情起伏等情形下，光可以渲染氛围和引导人们的情绪，达到很好的艺术效果。尽管对于某些影片中惊悚的情节已经司空见惯，但伴随着黑暗中的电闪雷鸣，我们还是会不知不觉地被强烈的视觉效果所感染，并沉浸其中。

4. 影调

光与影在不同照度下形成的不同影调，在影片中会产生不同的视觉效果与不同的情绪。正常的光与影比值产生正常影调，也就是最接近日光光照的情形。影调又有高调和低调之分。

高调，一般来说是使画面曝光强烈、阴影面较小的鲜明光照，常常被用于喜剧等乐观基调的影片中，画法上不宜用大面积的重复线条（见图2-66、图2-67）。

图2-66　高调布光效果

图2-67　高调布光的表现手法（作者：郭向民）

低调，一般来说曝光低，光照形成的画面比较昏暗，轮廓时隐时现，场景模糊，适宜表现压抑、沉重和忧伤的情绪，常常被用于悲剧性的故事或惊悚、恐怖类的影片中，画法上可采用大面积重复交叉线（见图2-68、图2-69）。

图2-68　低调布光效果

图2-69　低调布光的表现手法（作者：郭向民）

二、常用光照法

尽管与真人电影不同，动画中的灯光照明多数是虚拟的，但它的人物、场景和环境

等都需通过光线的设置产生不同效果的光效视觉造型，因此，了解和掌握常用的光照法是影视造型的必要手段。常用的光照法有一点式光照法、两点式光照法和三点式光照法。

1. 一点式光照法

一点式光照法指只用一个主光源对被摄人物用光，也称为伦勃朗式用光（Rembrandt Lighting）。这种方法拍摄的人像酷似伦勃朗的人物肖像油画，因而得名。这种强烈明暗对比的画法是由意大利画家卡拉瓦乔（Caravaggio）发明的，伦勃朗将其发扬光大，并形成了自己的风格。伦勃朗式用光是一种专门用于人像拍摄的特殊用光技术，常常用在关键的场景中，以获得更强的戏剧效果或生活真实感，以此表达善与恶、生与死等重要的哲学问题。这种用光一般以聚光灯为光源，照亮动作区域，而其他区域消隐在无光的区域中。它有许多种用法，常见的是将光源设置于被摄人物的侧面，位置略高于被摄人物，依靠强烈的侧光照明使被摄者脸部的任意一侧呈现出三角形的阴影。这种用光技术可以把人物脸部的明暗关系一分为二，使脸部的两侧各不相同，其用光效果还可根据需要调节（见图2-70）。一点式光照法简单快速，可将精力集中于拍摄对象，而不是布光上。有时候简单的布光手段也可以取得令人惊叹的效果。还可以将光源设置于被摄人物的后方，只能看到人物的轮廓剪影，使人物更具神秘感（见图2-71）。

图 2-70　一点式光照法

图 2-71　光源设置于被摄人物的后方（作者：郭向民）

2. 两点式光照法

两点式光照法也称双灯布光。在使用双灯布光时，会有更多的创造性，并能更好地

控制光线。使用双灯布光便于塑造人物的立体与空间造型,双灯布光的组合方式灵活多变,常用的有平光与立体光两种方式。

双灯平光布光分为左右、上下两种光位,可营造出清新、明快、高调的艺术风格。如图2-72所示,左图为双灯左右布光,画面效果明快、清新;右图为双灯上下布光,轮廓清晰硬朗。双灯立体布光有三种组合方法:主光+辅光、主光+逆光和主光+修饰光,可塑造不同效果的人物立体空间造型与画面艺术影像。双灯立体布光根据各个灯的位置、照度及软硬程度等,可展现出丰富多变的影调和戏剧化效果。如图2-73所示,左图为双灯前后布光,画面空间感强,人物立体、饱满;右图为双灯下强上弱布光,人物富有戏剧化效果。

图2-72 双灯平光布光

图2-73 双灯立体布光

3. 三点式光照法

在20世纪30年代的好莱坞三点式光照法已经成为电影行业的一个灯光使用标准,而且一直持续到今天,现在它是电影行业灯光的基本要求(见图2-74)。三点式光照法的"三点"指主光、辅光(副光)和逆光(轮廓光)。

(1)主光。主光源通常放置在被摄人物或物体45°的位置,高度略高于被摄人物或物体,灯头略向下倾,偏角约10°,带俯射状。主光的用途是在镜头画面中确定被摄人物或物体的主要光源,由于角度关系,主光在照亮人物或物体的同时也产生了阴影(见图2-75)。

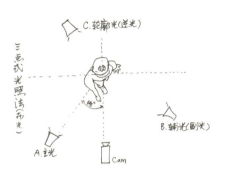

图 2-74　三点式光照法布光图（作者：郭向民）　　　　图 2-75　主光的位置与效果

（2）辅光（副光）。主光虽然给被摄人物或物体带来了很强的光照，但也形成了强烈的阴影。为避免出现过于强烈的阴影，可以在主光位置的另一侧增加一个辅助光源，使画面光线对比度没那么强，阴影部分也变得更柔和。如图 2-76 所示，左图为有辅光（副光）的布光效果；右图为无辅光的布光效果。

图 2-76　辅光效果对比

（3）逆光（轮廓光）。如果想要使被摄人物或物体的轮廓形体能够充分表现，可以在它们的背面放置光源，使被摄人物或物体从背景中突出，可以很好地将人物头发和衣服体现出来，这种光源称为逆光光源。逆光光源也要比主体高一点，形成 25°～60°的俯射光，照到被摄人物或物体的上半部分才能形成照射面。如图 2-77 所示，左图为从人物右后方打出逆光（轮廓光）的效果，人物轮廓清晰，但无主光，人物面部表情无法体现出来；右图增加了主光，人物面部表情得以充分体现，形体更为清晰、立体。

图 2-77　逆光效果对比

三、光照法与视觉造型

常用光照法只是影视视觉造型的基本手法，而动画分镜头画面中的视觉造型效果和艺术感染力需要根据剧本故事的情节发展来设计的，分镜师要根据光照的基本属性进行各种各样的实验，来帮助导演决定人物、场景的光照布设。

1. 高调与低调的使用

高调也称亮调。高调影像中，画面人物和背景均以大面积白色或浅色为主，只有少部分为深色，如人物的头部、五官。高调给人清新、淡雅、明亮的感觉。低调又称暗调，与高调相反，画面以大面积黑色或深色为主，只有少部分区域有光照，这部分成为整个画面突出的部分，类似于伦勃朗式用光（见图2-78）。

图2-78　高调和低调的表现手法

2. 对比度的使用

对比度是光照射在物体上，受光部与阴影部的差异强度。差异度越大，对比度就越大，呈现出的视觉冲击力就越强烈，戏剧效果也就越明显。反之，对比度就越小，呈现的视觉画面也越柔和、平淡。设计师可在分镜头脚本画面中灵活运用对比度这一特性，以达到所需的视觉效果和感染力。如图2-79所示，左图的对比度大，人物扎实，视觉冲击力强；右图的对比度小，视觉效果柔和、清新。

图2-79　不同对比度的效果对比

3. 现实感光照与戏剧感光照

影片中的故事场景画面为了反映现实生活，通常使用现实光照。但动画影片往往会因为非现实的情节故事，需要营造一种特殊的、艺术的、超现实的氛围，这时就需要采用戏剧光照。例如塑造某一角色内心阴暗的超自然魔力特性时，适时地使用戏剧光照就

能很好地达到这种艺术效果。如图 2-80 所示，左图为现实光照画面效果；右图为戏剧光照画面效果，曝光过度，提升超现实力量。

图 2-80　现实光照效果与戏剧光照效果

第五节　色　　彩

色彩往往以特定的视觉方式影响人们的感知和情感，这是由色彩的基本特性和人们对色彩的视觉感知经验综合决定的。概括来说，色彩通过三种基本特性——色调、亮度和饱和度来构成对视觉的感知。

色调是颜色色相的偏向，色相偏暖的有黄色、橙色、红色；色相偏冷的有绿色、蓝色。亮度是显示色彩明暗程度的要素，浅色调亮度较高，深色调亮度较低。饱和度是表示色彩浓度（即鲜艳程度）的要素，如夏天鲜艳的花朵，色彩饱和度较高；冬天灰色的景色和枯萎的树枝，色彩饱和度较低。

1. 色彩配置

色彩配置是画面中不同色彩的比例、位置、面积之间的搭配关系，它可以产生浓与淡、明与暗、暖与冷、浊与纯等不同的画面和视觉感受，并起到视觉造型的作用。

2. 色彩感知与情感表。

色彩感知与情感表如图 2-81 所示。

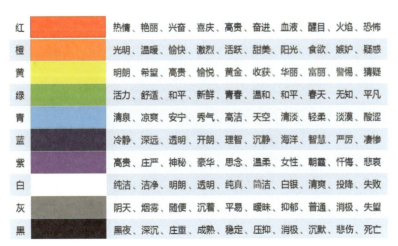

图 2-81　色彩感知与情感表

3. 动画电影中的色彩对照

《千与千寻》整部作品的基本色调以暗红色调与蓝绿色调为主,夜晚场景以暖色调为主(见图2-82)。

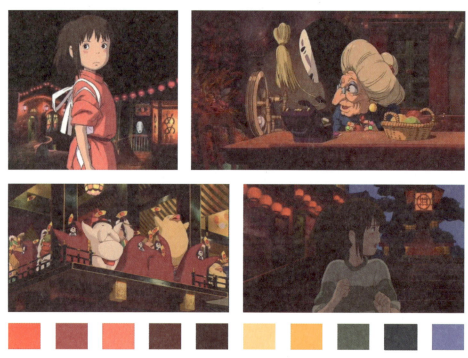

图2-82 《千与千寻》截图与色彩对照一

依据影片截图与色彩信息,可以注意到色相饱和度及明度不高是此片的色彩特征。整体颜色纯度相对较低,同色系列颜色对比度小,晴朗的白天也加入了偏暖色调,画面亮调、饱和度也均降低,作品的整体色调统一,很巧妙地渲染出动画片中神秘的意境和主题情感,充分体现出导演对审美价值的追求(见图2-83)。

图2-83 《千与千寻》截图与色彩对照二

4. 不同颜色赋予画面不同的视觉感受

蓝色给人冷静、凉爽的感觉，《冰川时代4》以蓝色为基调，呈现出一个寒冷的冰雪世界（见图2-84）；相反，《疯狂原始人》以褐橙色为基调，展现了石器时代的主色彩（见图2-85）。

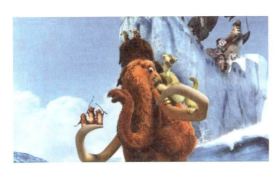

图2-84　以蓝色为基调的动画电影《冰川时代4》

图2-85　以褐橙色为基调的动画电影《疯狂原始人》

第六节　风　格

在分镜头脚本中，"风格"不仅代表设计师所绘制的分镜头画面本身，还包括镜头的组合方式，人物、场景、机位、角度，以及对象在画面中的出现方式和时间构成的节奏等。此外，动画分镜头脚本与广告分镜头脚本不同，不能为了画面效果的"出彩"，而忽略镜头内在的组合方式，一定要在分镜头阶段解决镜头组合的连贯性与制作阶段的可操作性等问题。

分镜师的"画风"因人而异,但"画风"并不取决于分镜师本人,而取决于导演对分镜头的要求。因此,分镜师不应只掌握一两种绘画风格,而应掌握符合不同剧本需要的绘画手法与风格。分镜头脚本绘制常用的几种手法与风格列举如下。

1. 黑白调

简洁干净的黑白调是分镜头脚本设计中最常用的格调,既能把设计意图简明扼要地表达出来,又方便快捷。黑白调设计稿一般用墨线和黑色铅笔勾画,小面积的暗部可适当地用马克笔涂填,以增加对比度和层次(见图2-86)。

图2-86　黑白调的表现手法(作者:郭向民)

2. 彩色调

彩色调分镜头脚本一般情况下是在设计稿进入正稿阶段,也就是说在先前的草图或黑白稿完成并获导演通过后,将整个片子的色彩基调和人物、场景等的色彩在分镜头脚本上体现出来,作为导演判断影片是否符合要求或具有感染力的依据。但彩色调设计稿需要花费许多时间来完成,设计者一定要对时间周期和工作计划有充分、准确的把握,以免造成工作被动。彩色调的表现手法一般用来表现具有色彩关系的场景与人物,在分镜头定稿或商业分镜头中最为常见(见图2-87)。

3. 灰色调

灰色调是将墨线和灰色中间色结合的表现手法,它也是速度与表现层次兼得的方法。灰色调画稿的优点是能表现一定的光影层次,能给导演提供一些影调的参考效果,相对于彩色稿可节约不少时间。因此,灰色调画稿在分镜头脚本设计的正稿阶段是个不错的选择(见图2-88)。

图 2-87 彩色调的表现手法（作者：郭向民）

图 2-88 灰色调的表现手法（作者：郭向民）

4. 线条笔触调

线条笔触调画稿是具有分镜头脚本设计者个人手绘风格的设计稿，这种手法讲究线条的变化与组合，灵活多变，能提供一定的视觉表现思路，能给导演在设计影片风格和造型构思上提供参考。设计师可以根据文字脚本的内容与要拍摄的风格来确定分镜头脚本的表现手法，然后选择最佳的线条来描绘（见图 2-89）。

5. 综合手法

综合手法是将铅笔草图、墨水笔线条和马克笔的灰色等结合起来，以最快的速度完成画稿，形成粗略效果的表现手法。这种手法最大的优点就是不用移稿，可以直接在铅笔稿上进行二次作画、调整甚至修改。在与导演或编剧商讨镜头或故事发展时，这种手法通常是值得考虑的，因为这时的画稿不需要非常精准（见图 2-90）。

图 2-89　线条笔触调的表现手法（作者：郭向民）

图 2-90　综合手法（作者：郭向民）

本 / 章 / 小 / 结

本章主要介绍学习动画分镜头应该具备的专业基础知识，逐一从分镜头设计基本要素——线条、构图、透视、灯光、色彩及风格等方面进行解读。分镜头脚本设计需要坚实的基础作支撑，而画面的构图、透视、光照、色彩等视觉元素的运用与处理都需要良好的基本功，这些都是分镜师必须掌握的基本手段与表现手法。

思考与练习

1. 对动画电影中的透视关系进行分析,理解运用透视原理构建的空间关系。

2. 电影画面中布光与情绪渲染的关系分析。

3. 以一个动漫人物为主体,手绘出俯视与仰视的透视图。

4. 找一部经典动画电影片段,分析灯光、色彩关系,并尝试画出分镜画面(4幅),表现灯光、色彩的情绪感染效果。

第三章
动画分镜头脚本的创作

第一节　从文字到画面

前两章我们了解了动画分镜头的基本知识以及绘制分镜头的基本技能。本章尝试将文字语言转换为视觉语言。

一般来说，动画影片的创作是从剧本的创作开始的。下面以宫崎骏的动画作品《龙猫》为例，对比一段剧本内容和对应的分镜头脚本，分析如何将文字语言转化为视觉语言。

剧本选段：

【树林中】

小米一行人来到了大树下。

爸爸放下小米。

爸爸：小米越来越重了！

桔月：爸爸，那棵楠木，真大呀！

小米：找到啦！！

桔月：这棵树吗？

小米：嗯！

桔月：爸爸，快点……

小米：没有树洞！？

桔月：真的是这里？

小米：嗯！

桔月：树洞一定消失了！

爸爸：所以我说不是总能遇上的吧！

桔月：还能见到吗？我也想见一见……

　　爸爸：是吗？如果运气好的话……好雄伟的树呀！一定是很早很早以前就开始站在这里。很早以前的时候，人们都很温和。爸爸也是看上这棵树才喜欢上这个家。我想妈妈也一定会喜欢的。问候一下大树就回去吧，该吃饭了！

　　桔月：好。我跟小光还有一个约会。

　　小米：我也去！

　　爸爸：立正！小米打扰了你，希望今后也能多多照顾我们。

　　桔月和小米：多多照顾我们！

　　三人鞠躬。

　　爸爸：比赛看谁先到家！

　　爸爸冲回家。

　　桔月：狡猾！

　　小米：啊，等等……

　　桔月：快点……

　　这段剧本描写的是小米一家人在大树前发生的故事，在将故事的文字转化为分镜头画面时，可以从以下几个问题入手。

　　（1）此段故事的基调是什么，是戏剧、喜剧、悲剧还是讽刺剧？不同的基调会让镜头的使用和时间节奏产生很大的差别。

　　（2）角色的感情是怎样的，是高兴、舒畅、担忧、惧怕、冷漠、期盼还是其他感情色彩？

　　（3）以哪位角色的视角或观点看到所发生的动作行为或考虑、应对这些行为？选择一位角色的视角进行设计。

　　（4）剧情和人物的行为及动作是怎样发展和发生的？为什么会这样？

　　第一步，尝试概括这段剧本的"中心事件"：小米一家发现了大楠树。

　　以此为中心画出简略图，并在简略图中决定什么是重点，可直接把它写在草图的每个对象上（见图3-1），最好是用句子说明，不要用对白。如：小米同爸爸、桔月来到大楠树下，却没见到树洞。这段剧情中，小米是主要人物，是她发现了树洞和龙猫；桔月是从属地位。

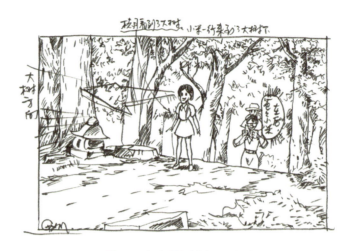

图 3-1 标出重点（作者：郭向民）

第二步，画出各个分镜头画面中的人物动作与大致的场景景别并标明对白（见图 3-2）。

俯拍爸爸中景，对话情景。

梽月：真的是这里？小米：嗯！

梽月：树洞一定消失了！爸爸：所以我说不是总能遇上的吧！

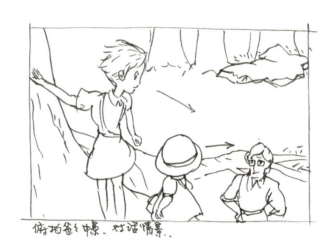

图 3-2 标明对白（作者：郭向民）

第三步，对各个分镜头画面进行检查（见图 3-3）。

剧本到动画成片的过程是将文字语言转化为视觉语言的过程。第一步是将剧本文字描述构思成一幅画面，先将其以草图的形式绘制于画稿上，形成分镜头画面的雏形。这里分镜头画面有两层含义：一是在文字剧本的基础上，在头脑里构思的镜头画面；二是绘制于纸上的草图画面。因此，分镜头画面是将构思于头脑里的情景画面（很像摄像机拍摄的一系列画面），选取其中的关键画幅绘制于纸上的结果。绘制分镜头画面实质上是一个视觉化的过程。第二步是与编剧和导演充分沟通，将草图逐步完善，达到未来电影所需要的画面效果。

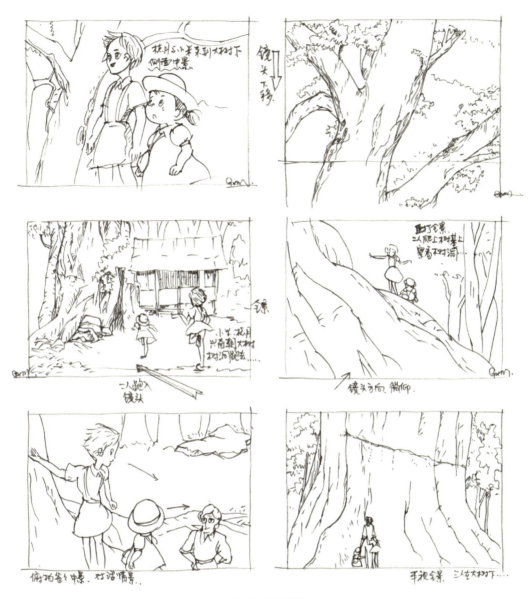

图 3-3 检查画面

从上面这个例子，我们了解了剧本与分镜头画面存在着怎样的差别，也知道应该如何及在什么样的关键位置将情节画面转化为分镜头画面。整个过程中有两点值得注意：一是视觉构思，即通过视觉叙事来实现故事；二是在视觉构思的画面中依据镜头位置、角度及景别等电影化元素，选择最能体现这些元素的关键画面用于分镜头画面中。这个过程可能无法一步到位或选取的画面不符合导演的要求，因此，草图往往要进行多次修改。视觉叙事能力对分镜师也是至关重要的，这在某种程度上决定了分镜师是否可以给影片提供一个很好的视觉故事的表述。视觉叙事能力需要长期的积累，最好的办法就是多看高质量的影片。

第二节 视觉叙事

视觉叙事简单地说就是用画面讲述故事。人类用视觉叙事比文字叙事的历史更长。在西班牙北部桑坦德市阿尔塔米拉洞穴内发现的洞穴壁画，是欧洲旧石器时代晚期的作品。壁画长约 12 米，宽约 6 米，上面绘有各种动物的形象，有奔跑的、有长嘶怒吼的、有受了伤半躺着的，整个画面线条活泼、色彩鲜艳、形象逼真。世界各地先后出土的各类绘画作品可以证明人类在发明语言以前就已经开始使用壁画这种交流方式了。科学技术的进步给视觉叙事带来了飞速的发展，特别是摄影、电视、电影及计算机的发明和发展，使其达到了一个新的高峰。

不管讲故事的途径和方式怎么变化，讲故事的目的都是不变的，那就是要向观众传达信息并与观众建立感情共鸣。而这个途径必须通过故事及画面（即形象化的故事）来达到传达信息、建立感情共鸣的目的。

视觉叙事是"看故事"的行为方式，有别于"讲故事"或"听故事"的特殊视觉形式。因此，视觉叙事的第一要诀就是在画面上做文章。

1927 年，有声电影问世。在此之前，电影视觉叙事只能通过摄影机机位、布光、构图、运动及剪辑等手段来完成。这个时期的电影理论家列夫·库里肖夫（Lev Kuleshov）、谢尔盖·爱森斯坦（Sergei Eisenstein）、弗谢沃洛德·普多夫金（Vsevolod Pudovkin）等已经开始研究电影的视觉叙事特征，他们认识到电影具备了其他媒体都不具备的两样东西：画面与运动。他们称之为电影化叙事。

小贴士

列夫·库里肖夫（1899—1970 年）

苏联电影导演、理论家（见图 3-4）。1899 年 1 月 13 日生于坦波夫，1970 年 3 月 29 日卒于莫斯科。1916 年进入电影界，1918 年导演了第一部影片《工程师普赖特的方案》。1919 年在苏联国立电影学校建立了教学工作室，培养了普多夫金等电影导演和演员。从 1916 年开始，他致力于研究电影艺术的基本规律，在结合了自己的艺术实践和美国影片，特别是 D.W. 格里菲斯的影片后，提出了自己的蒙太奇理论：将同一镜头与不同镜头分别组接，就可创造出不同的审

图 3-4　列夫·库里肖夫

美含义。他的理论经爱森斯坦和普多夫金等人的发展对世界电影理论产生了重大影响。他执导的影片有《死光》《遵守法律》《铁木儿的誓言》《我们从乌拉尔来》等,著有《电影导演实践》《电影导演基础》和《镜头与蒙太奇》等理论著作。

谢尔盖·爱森斯坦（1898—1948年）

苏联电影导演,电影艺术理论家、教育家,俄罗斯联邦共和国功勋艺术家,艺术学博士、教授（见图3-5）。1898年1月22日生于里加,1948年2月11日卒于莫斯科。1920年于莫斯科第一无产阶级文化协会工人剧院工作。他以美工师和导演的身份参加了根据J.伦敦的小说改编的话剧《墨西哥人》的演出。1921—1922年,他进入由B.梅耶荷德指导的高级导演班学习。1922年,他在《左翼艺术战线》杂志上发表了第一篇纲领性的美学宣言《杂耍蒙太奇》,引起了长期的争论,并对整个电影艺术的发展产生了深远的影响。

图3-5 谢尔盖·爱森斯坦

爱森斯坦导演的第一部影片《罢工》（1925年）开启了"杂耍蒙太奇"时代,影片《战舰波将金号》进一步发展了《罢工》的思想主题倾向和美学原则。影片塑造了推动历史前进的人民群众的综合形象。影片中的石狮子、敖德萨阶梯等一系列场面,成为世界电影的经典。在1958年布鲁塞尔国际电影节上,《战舰波将金号》被评为电影问世以来12部最佳影片之首。

爱森斯坦的电影理论,在影片的总体结构、蒙太奇、声画框架、单镜头画面的结构、色彩以及电影史等领域都进行了多方面的开创性研究。此外,关于艺术激情的本质、艺术方法、接受心理学等方面的著作,也在他的理论遗产中占据重要地位。世界各国的电影界对爱森斯坦的艺术理论都很重视。

弗谢沃洛德·普多夫金（1893—1953）

苏联电影导演、演员、理论家，苏联人民艺术家（见图3-6）。1893年2月28日生于奔萨，1953年6月30日卒于莫斯科。1926年完成《母亲》。该片的拍摄工作使普多夫金的现实主义美学观点得到充分发挥。这部影片在1958年布鲁塞尔国际电影节上被选为电影问世以来12部最佳影片之一。此后他又导演了《圣彼得堡的末日》和《成吉思汗的后代》，都继续发展了在《母亲》一片中的那些美学原则。这两部影片是苏联20世纪20年代电影的杰出之作，奠定了普多夫金的导演风格和在世界影坛上的地位。

图3-6 弗谢沃洛德·普多夫金

普多夫金还是苏联最早的电影理论家和批评家。他的研究广泛，包括电影特性、电影蒙太奇、电影表演、电影声音等方面，其中有关电影表演的理论占据中心地位。他在自己的理论和实践中，确立了戏剧表演的斯坦尼斯拉夫斯基体系同电影表演规律的有机联系。他的创作活动与理论研究对世界和苏联电影都有一定的影响。普多夫金首先把戏剧中的斯坦尼斯拉夫斯基体系用于电影演员的指导，在世界电影表演方面产生了很大的影响。

小贴士

专有名词——视觉语言

德国哲学家恩斯特·卡西尔（Ernst Cassirer）在他的著作《人论》中论述："人类不再仅生活在一个单纯的物理宇宙中，而且也生活在一个符号宇宙中。神话、艺术和宗教等无不是这个符号宇宙的各个组成部分。……所有这些文化形式无不是符号形式。""符号化的思维和符号化的行为是人类生活中最富有代表性的特征，并且人类文化的全部发展都依赖于这种条件。"视觉语言是人类在艺术活动中运用视觉基本符号来传达意义的符号系统。

艺术活动构成所谓作品的基础，基本上是以可视形象为主的符号系统。"以可视形象为主要特征的图绘性描述和器物图饰因为仅被理解成认知的被动镜像，不具有意义的语言能力，而逐渐沦为言语、文字的

附属，并在近几百年来被纳入'艺术'的范畴。"

"视觉语言效应迅速扩散，并不断培育生成新的文化样态与传播模式。在这样的时代，交流的媒介已经不再为言语、文字主宰，以图像为典型形态的视觉语言作为信息传播与沟通的基础工具，越来越多地出现在媒体传播中，尤其是影像与数字技术的推进，使视觉图像和言语文字一起成为现代信息传播核心力量。"[1]

第三节　剧本与分镜头脚本

视觉叙事与文字叙事的表现形式不同，视觉叙事是用图来讲故事的。那么，在表达故事内容时，就需要用一种相应的文体格式来加以规范。这种文字表述方式能让导演和分镜师准确地理解故事的内容和进程。因此，从"讲故事"到"看故事"就发展出了两种格式：剧本与分镜头脚本。

一、剧本

1. 剧本的概念

剧本是一种以文学形式进行戏剧艺术创作的文本载体，也称为脚本、剧作。以文字作为表达工具的剧本与小说等文学作品有一定的区别，"它既不是小说，也不是戏剧……而是由画面讲述出来的一个故事"[2]。

剧本以代言体为主，是未来视听语言（镜头画面）的一种文字表述。作为完成一部结构完整的影片前的一种中间性、独立的文字体裁形式，它用文字构建一幅幅想象的画面和空间。

电影是通过视觉形象向人们展示故事的，因此剧本的重要特征就是视听表现力。剧本不用在文字描述和词句的措辞修饰上多做停留，不需要文学作品中对人物、景物优美的描写和恰如其分的比喻，也不需要华丽精美的辞藻和细腻丰富的心理活动，而是以故事情节设置为目的，以视觉画面为依准，以简洁标准的语言为表达工具。

剧本作为影片的创作基础和第一道工序，是导演与演员创作和表演的依据，也是为导演的影视再创作准备的视觉蓝图。一部好的动画作品在很大程度上取决于剧本。动画电影剧本要求从不可能中发现、创造可能，用视觉化形象表达和展示有思想、有创意的故事，吸引观众的注意，让观众身临其境。

1. 朱永明. 视觉语言探析 [M]. 南京：南京大学出版社，2011.
2. 悉德·菲尔德. 电影剧本写作基础 [M]. 鲍玉珩，钟大丰，译. 北京：中国电影出版社，2002.

2. 剧本的格式

剧本是适合于拍摄要素包括标题、场景描述及对话等的简洁准确的语言描述格式。

标题：剧本的每个场景都有一个标题，它的作用是描述场景的地点、时间、事件所处的状况。表述应简明扼要。

描述：描述将剧本中的内容，如角色的动作发生地点和场景的影像要素等进行说明和描述。这些描述应该尽量表现出要传达给观众影像细节等信息。

对话：影视影像艺术的特点是视觉语言，但对话也是不可或缺的。对话是人物关系和故事发展的推动器。

剧本的格式一般有两种：标准电影剧本和两栏式剧本。下面以动画片《狮子王》剧本选段为例，对比两种剧本格式有何区别。

（1）标准电影剧本格式。

> 刀疤的洞穴内
>
> 一只老鼠在洞内寻找食物。
>
> 突然一只大的狮爪置于地面，捕捉住它。
>
> 刀疤慢慢地把玩那只吱吱叫的老鼠，在把玩的时候，他在和它说话。
>
> 　　　　　刀疤：
> 　　生活真的不公平，是吗？你看看我……我……将永远不是国王。
> 　　而你，将看不见明天的太阳。再见……
>
> 刀疤笑着，开始把老鼠放进他的大嘴中。
>
> 　　　　　沙祖：
> 　　你的母亲没有教过你不要玩你的食物吗？
>
> 　　　　　刀疤：
> 　　（叹息）你想要什么？

（2）两栏式剧本格式。

视　频	音　频
一只老鼠（全景）在洞内寻找食物。	频繁的移动声。
突然一只大的狮爪（特写）置于地面，捕捉住它。	老鼠凄惨地低鸣。
刀疤慢慢地把玩那只老鼠，（中景）在把玩的时候，他在和它说话。	老鼠吱吱叫。 刀疤：生活真的不公平，

刀疤笑着（近景）说，	是吗？你看看我……我…… 将永远不是国王。 而你，将看不见明天的太阳。 再见……
刀疤开始把老鼠放进他的大嘴中。（特写）	老鼠挣扎的声响。
沙祖走近刀疤（近景）	沙祖：你的母亲没有教过你不要 玩你的食物吗？
刀疤回头（特写）	刀疤：（叹息）你想要什么？

二、分镜头脚本

剧本与分镜头脚本是影视动画创作前期过程中两个重要的环节，好似饮料生产线上的两道工序，剧本是加工饮料的基本材料——饮用水；而分镜头脚本是第二道工序，在饮用水中加入食用色素，让它看上去美味可口。这两道工序都是故事格式化的基本步骤，也就是我们常说的"讲故事"的剧本格式和"看故事"的分镜头脚本格式。

分镜头脚本作为影视动画的一个重要环节，就是将文字剧本转化为视觉剧本。在这个工作开始前，必须了解剧本与分镜头之间的差别和联系，以便在拿到剧本后，根据导演的要求顺利地完成分镜头脚本。

对照标准电影剧本格式，两栏式剧本将画面与声音分开描述，更注重细节的表达以及对镜头景别的定位，适用于动画短片和广告片等。在实际工作中，无论哪一种格式的剧本，设计师都要重点关注剧本描写的关键，如角色的动作发生地点和场景影像要素等，构思并绘出分镜头脚本的草图画面。

故事格式化的进一步形式是分镜头脚本。分镜师应尽可能地将原创剧本转变并制作成为可视化的分镜头脚本，最大限度地设计出每个镜头的画面元素，注意构图、明暗对比、灯光、摄像机的运动走位、场景间的转换、镜头节奏、剪辑以及整体的效果和感觉。分镜头脚本从工作流程上来说有三种形式：分镜草图、故事板和动态脚本。这三种形式都是故事格式化工作流程中不可缺的部分，它们将故事一步一步地、越来越清晰地展示出来，让故事里的角色动起来、活起来。

现代动画制作分工越来越细，制作流程越来越规范，分镜头脚本一直以来也只是影片前期制作的一个部分。笔者认为，分镜头脚本应该包含三个阶段，每个阶段有不同的目标任务。

1. 分镜草图

分镜草图是剧本视觉化的第一步——根据剧本按段落将每个镜头逐个地画在纸上。

如果速度够快的话，还可以在编导会上边讨论边把分镜草图画出，这样可以第一时间就剧本的理解与编导进行直接沟通，节约时间，少走冤枉路。分镜草图不一定要画得细致，将镜头如何使用及角色用什么角度表现阐明即可。分镜草图建议用铅笔绘制，这样可以进行多次修改，甚至可以在原画的基础上继续进行刻画，运用线条、明暗关系等手法完成初步的故事情节画面。分镜草图重要的作用是投石问路，可进可退、方便快捷，在短时间内抓住剧本的故事核心和画面大纲，为下一步工作铺好路基（见图3-7）。

图3-7　分镜草图的画法

以上述动画片《狮子王》剧本文字选段或影片截图为例进行基础的草图练习，尝试分镜头视觉化的第一步：分镜草图（见图3-8）。

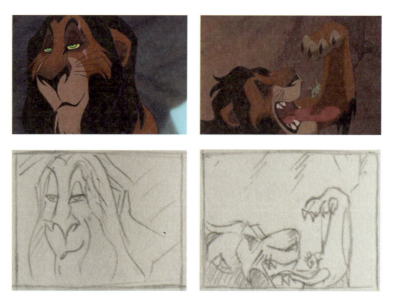

图3-8　动画片《狮子王》截图草图练习（作者：郭向民）

2. 故事板

故事板是将剧本视觉化的第二步，这是个细活，也是最为重要的一部分，花费的时

间和精力也是最多的。故事板有时为了追求画面效果会重新绘制分镜画面,而不再使用原来的分镜草图,其主要原因是分镜草图所使用的纸张相对比较薄,不适宜再在上面继续创作,当然也是为了提高分镜的绘制质量和达到更好的观看效果。

故事板有多种格式,常用的有竖排格式和横排格式(见图3-9、图3-10)。

图3-9 竖排格式

图 3-10　横排格式

制作故事板时，设计师要更多地考虑故事主角的表演、镜头在运动情况下产生的画面效果，场景环境也须交代清楚。完成后的故事板应让外行也能很清楚地看懂故事。此后，导演和其他主创人员会对角色、镜头景别、动作、场景布局提出修改意见，包括对白的修改，其目的是提高故事的流畅性和优化整体效果。20 世纪 30 年代初期的迪士尼就是将故事板按顺序贴在墙上，由设计师或导演对创作团队做演示，以期完成一个听上去和看上去都很有趣的故事（见图 3-11）。

图 3-11　迪士尼的导演及创作团队在一起"说故事、看故事"（源自纪录片《迪士尼》）

3. 动态脚本

动态脚本是将故事板画面按故事情节的发展顺序和对白、配乐、声效等一起输入后期非线性编辑软件中，进行声画对位，制造出动态分镜头。虽然画面上的人物和景物是静止的，但已可以大体感受到影片的视听效果。最为重要的是动态分镜头能较为准确地反映出影片的长度，这正是导演和制片想要知道的，导演以此来判断影片结构是否合理，

制片以此来计算影片预算是否可控。可见它是一项非常重要的工作流程，能够有效地协助动画片的制作流程（见图 3-12）。

图 3-12　动态脚本（作者：郭向民）

将分镜头故事板上的故事草图连接起来，配上对白、音效、背景音乐等，再调整好时间轴，就可制作影片放映，这就是早期的莱卡带（又称故事影带）。

三、分镜头脚本的工作流程

前面我们基本了解了分镜头脚本每个步骤的工作重点，下面将继续了解分镜头脚本的工作流程和故事格式化的作用。故事格式化对动画制作流程的工作又能带来什么样的帮助？为什么业内普遍采用这种故事格式化的形式呢？

分镜头脚本的工作流程通常包括制作简略图、绘制分镜草图、编辑分镜头、制作镜头列表和确定最终版本的分镜头脚本（有时也需要制作动态脚本）。尽管每个分镜师的工作流程都有所不同，但共同点就是要做好动画片正式制作前的准备工作。具体工作流程如下：阅读剧本→与导演会面，探讨研究剧本→制作简略图→绘制分镜草图→编辑分镜头与制作镜头列表→确定最终版本的分镜头脚本→制作动态脚本。

分镜师不仅是一位绘画师，还要协助导演工作，在分镜头脚本的基础上制作镜头工作列表，这也是许多动画导演自身也是分镜师的缘故。

分镜头脚本是图表的艺术。"图"是指分镜头脚本的故事图解方式，把场景、镜头运动、情节画面、角色等以最直观、最贴近剧本的方式展示出来（见图 3-13）。而"表"是指围绕分镜头脚本制作的。将时间、定位进行量化的各类规划表格，有助于导演准确地实现分镜头脚本的视觉效果。它同时也是协调制作团队的工具表，表明每个成员的工作位置和进度。常用的图表有拍摄制作平面图、机位图、摄影表、进度表等（见图 3-14）。

图 3-13　动画分镜头场景制作过程分解图

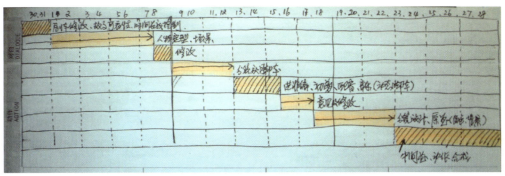

图3-14 分镜头脚本常用图表

本 / 章 / 小 / 结

本章学习的重点是如何把文字转化成视觉画面，掌握视觉叙事的基本能力。一部优秀的电影离不开前期分镜头脚本。创作分镜头脚本在多次听取导演和其他创作人员意见的基础上，对脚本的画面、场景与运动镜头、场景调度等做详尽标记，不断进行修改与完善，直到符合剧本要求及导演构思为止的创作过程。分镜头脚本是总体把握作品质量，保证电影风格连贯统一的视觉蓝图。

思考与练习

1. 选择一部动画电影剧本片段，进行视觉叙事分析。

2. 视觉化叙事的特征分析。

3. 选择一部动画片剧本片段，做成分镜头脚本，学习如何视觉化地讲故事。注意按分镜头脚本格式化的模式进行，这样的模式可以让你的合作伙伴或团队成员对剧本和接下来的工作目标有一个共同的理解和认识，提高工作效率。

参考样本：

镜号	景别	镜头运动	时间	画面内容	对白	音乐音响	
第一场							
1							
2							
3							
第二场							
……							

4. 以《龙猫》剧本选段为例，按步骤完成分镜头。

【树丛深处】

在树丛中，桔月发现了小米。

桔月：啊，小米，快起来，怎么能睡在这里？

小米醒了过来。

小米：托托洛呢？

小米：咦？奇怪？

桔月：是梦见的吗？

小米：托托洛刚才在这里！！

桔月：托托洛，就是画册中的托托洛吗？

小米：嗯，你告诉我的，好多毛，嘴巴这么大，有这种的，有这种黑色的，有这样大的就睡在这里。

（1）分析思考后试画分镜草图（先粗略估计有几幅画幅）。

（2）故事板（采用墨水笔灰色调即可）。

（3）动态分镜头（声音可从原片中分离后再插入新文件的音轨中）。

完成后对比原片，分析你的分镜头与原片有什么不同。

第四章
动画镜头语言

作为人类交流的符号系统，电影画面与音乐、绘画一样，是真正的世界语言。马赛尔·马尔丹写有专著《电影语言》。亚历山大·阿尔诺认为"电影是一种画面语言，它有自己的单词、造句措辞、语型变化、省略、规律和文法"。法国先锋导演让·谷克多说："电影是用画面写的书法，电影摄影机是一种用视觉语言叙述某种内容的工具，可用来替代纸和笔。"[1]

第一节 镜头的概念

不同于文学，电影有自己的叙述方式——镜头语言。镜头是电影结构的基本组成单位，每一个画面都是镜头最终的外在体现。它是由基本的帧幅画面，通过连续放映显示在屏幕上的。一部影片由几百个甚至几千个镜头组接而成。镜头是画面的承载形式，也是构成影像画面的最基本元素。人们习惯于将电影镜头称为画面或镜头画面。在一般情况下，"镜头"与"画面"是同义词，但也有所区别。在讲造型、构图、色彩、色调和组接等的情况下，多用"电影画面"；在讲时间长度时多用"镜头"。从先后关系上可以这么理解：镜头是承载人物、场景等影片故事内容的表现形式，包括景别、角度、运动轨迹等；而画面则是这些表现形式最终呈现的结果，如画面造型、构图、色彩、色调等。意念和行动表现方式在前，感受和感观结果在后。反过来说，如需获得某种感受和感观结果，即影片画面的效果，那么就需设计某种意念和行动表现方式来表达，即镜头设计。二者是不可分离的因果关系，好的电影画面效果离不开优秀的镜头设计，有了好的镜头设计，才能达到预期的电影画面效果。电影《阿凡达》中主角骑飞兽飞行的镜头，就是运用特殊的镜头设计带来强烈视觉冲击力的例子（见图4-1）。

1 梁明，李力.镜头在说话：电影造型语言分析（插图版）[M].北京：世界图书出版公司，2010.

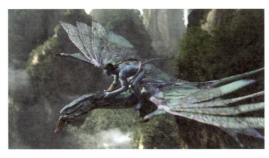 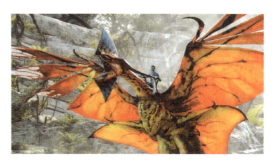

图 4-1 电影《阿凡达》画面

在实景电影中，所谓电影镜头，就是用摄影机不间断地拍摄下来的片段。在动画电影中，镜头的含义有两种。其一是用摄影机拍摄下来的动画画稿的画面，这是画稿所呈现的内容，就好像实景电影中的演员和场景。其二，在电脑数字技术越来越普及的情况下，动画画稿已不需要采取传统的摄像机拍摄制作，整个流程都可以通过电脑图像数字技术完成。在三维制作软件中，虚拟镜头已替代真实摄影机，也就是说真实的摄像机镜头已不存在。

电影画面是指通过摄影机记录在感光胶片上，最后在银幕或其他屏幕上还原出来的视觉形象。电影画面这种艺术符号的本质决定了它的两个基本特征：再现性与表现性。

为了准确地表现剧本的故事情节和人物情景，分镜师在镜头的处理上要考虑三个重要的问题：

（1）如何选择镜头画面的景别来表现主体？

（2）什么样的镜头角度才能很好地表现出视觉效果和情绪气氛？

（3）如何考虑各组镜头的运动形式？

如果很清晰地考虑好了这三个问题，又能将视觉细节把握好，可以试着进行分镜草图的绘制。

第二节　镜头景别

摄像机与被摄物体之间的距离对画面来说十分重要，它构成了镜头的景别。镜头景别可分为如下几种。

（1）大远景。以远距离景物为拍摄对象的景别，也称鸟瞰图，多用于拍摄辽阔的场面、场景，如远山、大海、长河、旷野等（见图 4-2）。

（2）远景。多用于拍摄人物及周围宽阔的空间和环境、自然景色、大批人群活动的场面，适合于交代人物所处的环境、气氛或展示自然风光、情景状况等（见图 4-3）。

（3）全景。全景是指拍摄人物或主体及环境所构成的整体画面。这种景别既有局部又有整体，可以很好地表现人与特定环境的关系，让观众对被摄主体和环境有比较完整的认识和了解（见图 4-4）。

图 4-2 大远景示例（作者：郭向民）

图 4-3 远景示例（作者：郭向民）

（4）中景。拍摄人物上半身或者取人物膝盖以上的部分所构成的画面。适合于表现人物在室内或特定空间环境的状态，让观众将视觉注意力放到被摄主体上。中景可以是一个人为主体，更多情况是两三个人组成的镜头画面，它可以很好地表现不同人物之间的关系（见图4-5）。

图 4-4　全景示例（作者：郭向民）　　　　图 4-5　中景示例（作者：郭向民）

（5）近景。表现人物胸部以上的局部形态。在这种景别中，环境基本被淡化，观众的注意力主要集中在人物的局部形态上，适合表达人物的情绪、心理活动等（见图 4-6）。

（6）特写。拍摄人物或被摄主体某个局部的画面，如人物的面部五官、表情或手、脚的动作等。它以一种放大特定局部的方式来突出细节，具有强烈的视觉效果（见图 4-7）。

图 4-6　近景示例（作者：郭向民）　　　　图 4-7　特写示例（作者：郭向民）

第三节　镜头角度

摄像机镜头与被摄物体之间形成的角度关系，称为镜头角度。在不同角度关系下拍摄的画面会产生影视画面的不同视角。镜头角度一般可分为以下几种。

（1）平视镜头。平视镜头指摄像机的镜头与被摄（被视）对象基本保持在同一水平线上（见图 4-8）。平视镜头是最为常见的一种镜头角度，是反映现实的客观性的最佳角度。也正是因为客观、平常，平视镜头角度很难具备视觉冲击力。

（2）俯视镜头。俯视镜头是指摄像机镜头从上往下俯拍低处人物及场景等的视觉角度（见图 4-9）。使用俯视镜头可加强视者的高大感、力量感以及由此而产生的强势心理。

而高度优势使视觉范围内的对象显得卑微、弱小，降低了对象的威胁性，相对增强了视者的控制力。因此，俯视镜头常被用来表现站立的大人看着脚下正在玩耍的孩子、强大的统治者看着弱小的对手、台阶上的上司看着下属等场景。

图4-8　平视镜头

图4-9　俯视镜头　　　　　　　图4-10　仰视镜头

（3）仰视镜头。摄像机从低处往上拍摄的镜头即仰视镜头（见图4-10）。从低处往上看，被摄对象的力量感被大大增强。仰角越极端，被摄对象越高大，越具有高大感和崇高感。仰视镜头可使视线中矮小的角色变得高大。

仰视镜头常被用来表现宏伟的建筑、领导者、拥有特殊能力的超人或者巨大的怪物等，是一种特殊的表现镜头。

（4）倾斜镜头。倾斜镜头是指摄像机向左或向右倾斜拍摄的镜头，也称为荷兰式镜头（见图4-11）。倾斜镜头的被摄对象随着摄像机倾斜，使画面失去平衡，给观众造成一种不确定、不安定的感觉。这种镜头常常用于动作电影、恐怖电影、惊悚电影或心理犯罪电影中。

图 4-11　倾斜镜头

（5）高角度镜头。摄像机位于被摄对象的上方，而后从上向下移动进行拍摄。这种镜头的使用可能暗示被摄人物压抑、犹豫或贬斥的情绪或感受（见图 4-12）；如果用于景物上则有所不同，能产生愉悦和亲切感。

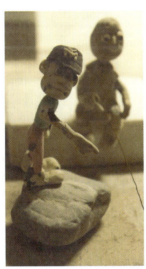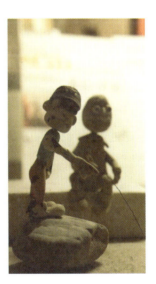

图 4-12　高角度镜头

（6）低角度镜头。摄像机位于被摄对象的下方，而后从下向上移动进行拍摄。低角度镜头具有暗示被摄对象的主导地位或被摄对象某种力量上升的作用。在拍摄领袖人物时往往采用，低角度镜头表现高大形象（见图 4-13）；在表现反面人物时则会让其显得更加阴险和凶残（见图 4-14）。

（7）垂直摇动镜头。摄像机沿垂直纵轴线向上或向下摇动拍摄的镜头称为垂直摇动镜头。它是用于展示人物或物体的全貌但又不想忽略细节的一种拍摄方式，如表现一个人的穿着打扮和特征时，就可以从头到脚或从脚往头垂直摇动拍摄。

（8）四分之三镜头。四分之三镜头是指摄像机处在被摄对象正面与侧面之间且偏向正面约四分之三的位置。此拍摄位置既能体现较全面的正面形象又有一定的侧面角度，

图 4-13　低角度镜头一　　　图 4-14　低角度镜头二

故具有一定的立体结构感，能很好地呈现人物对象的轮廓、形象和前景、背景之间的景深，是影片中常用的镜头角度之一（见图 4-15）。

（9）过肩镜头。这种镜头常用于两人的谈话场景之中。它的前景是其中一人的头、肩或背部的一部分，透过肩部以上的空间，把镜头焦点放在另一人的身上。它是谈话场景中较常见的镜头之一（见图 4-16）。

图 4-15　四分之三镜头　　　图 4-16　过肩镜头

第四节　镜头视角

镜头视角就取景范围来说，有水平视角和垂直视角之分（见图 4-17）。决定镜头视角大小的两个因素是镜头焦距和成像面积。物距相同时，镜头焦距越长，景别越小，影像越大。简单地说，镜头数值越大（如 200mm、300mm、500mm），看得越远、越窄；镜头的数值越小（如 2.5mm、4mm、8mm），看得越近、越宽（见图 4-18）。

在设计一般动画片的分镜头脚本时，可以考虑两种镜头视角：客观镜头，主观镜头。在运用这些镜头视角时还应注意景别、角度及运动方式的设计和使用。

1. 客观镜头

客观镜头是指模拟摄影师或观众的眼睛，从旁观者的角度纯粹、客观地描述人物活动和情节发展的镜头。这种镜头在银幕上可使观众产生临场感，达到客观表现的目的。

图 4-17　垂直视角和水平视角

图 4-18　使用 125mm 镜头和 50mm 镜头拍摄的视角（作者：郭向民）

客观镜头的客观性包括两层含义，第一层是指反映对象自身的客观实在性，即通过摄像机艺术地再现事物的真实性；第二层含义是镜头视点不带有明显的导演主观色彩，也不采用剧中角色的视点，而是采用普通人观看事物的视点，将事物尽量客观地展现给观众。通常情况下，特别是反映现实生活的叙事部分，大部分镜头都采用客观镜头。如图 4-19 所示，左图二人争论的画面和右图警察举枪的画面，都是典型的客观镜头。

图 4-19　客观镜头（作者：郭向民）

2. 主观镜头

主观镜头用摄影机代表剧中角色的双眼，显示角色所看到的景象，它是表示影片中角色观点的镜头。主观镜头从剧中角色的视点出发，直接"目击"其他人、事、物和场景，并展现故事的发展，因而代表了剧中人物的主观印象，带有明显的主观色彩，可使观众

和人物进行情感交流，获得身临其境、感同身受的艺术效果。如图 4-20 所示，两幅画面分别代表指示者和枪手视点的镜头。

图 4-20　主观镜头（作者：郭向民）

第五节　焦距与景深

电影影像是通过镜头的光学作用而被记录下来的。焦距是指从透镜的光心到光聚集之焦点的距离，简单地说，焦距就是焦点到面镜顶点的距离。焦距的长短直接决定了镜头的视野、景深和透视关系，使画面产生不同的视觉效果。采用短焦或小光圈（也可远距拍摄）可获得景深大的画面效果（见图 4-21）；采用长焦或大光圈（也可近距拍摄）可获得景深小的画面效果（见图 4-22）。

图 4-21　电影《阿凡达》截图一　　　　　　图 4-22　电影《阿凡达》截图二

需要转变画面中两个角色的焦点时，就需要进行焦点的转化操作，即常说的"变焦"。在真人电影和逐张拍摄的传统动画电影里就常采用这种手法。而如今动画片的制作已经可以不用摄像机拍摄了，这种手法岂不是用不上了？不是，就算整个制作过程都使用电脑和数字技术完成，在许多剧情环境下，人与人、人与物之间的关系变化都使用这种手法。这主要是因为变焦给予观众的视觉效果在特定的环境下可以转换视觉关注点。变焦在完全使用电脑技术制作的动画片中也可运用，而且很方便。绘制两张不同焦距的画面来表示这种变焦效果时，可以通过使用 PS 软件中"滤镜"菜单里的"模糊"效果来实现。如

图4-23所示，右边的公仔经过"模糊"效果处理后，可达到"虚焦"的效果（左图为原图）。在手绘或电脑处理画面时可以采用虚线、轮廓虚化及风格化的处理手法，也可以用文字注明（见图4-24）。

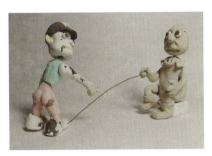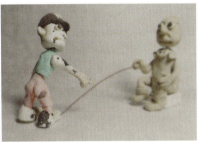

图 4-23　模糊效果

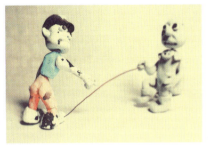

图 4-24　不同手法的风格化处理效果

　　景深是指聚焦完成后，距离镜头最近的清晰影像到最远的清晰影像之间的距离范围。景深是增强镜头画面空间感、纵深感的方法之一（见图4-25）。同样，也可以采用注明文字的方式让后期制图人员增加画面景深效果。景深对镜头所摄画面的视觉效果有重要的影响，了解其原理、掌握其规律，就可以在影像画面中把景深作为一种创作元素加以利用，控制其成像特点以达到某种视觉上的预期效果。如图4-26所示，在这两组照片中，左图景深较深，右图景深较浅，不同的景深会得到不同的视觉效果。

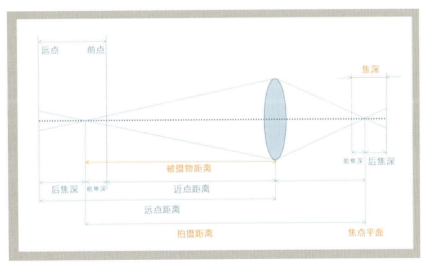

图 4-25　相机成像与景深原理图（作者：郭向民）

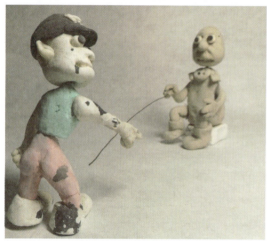
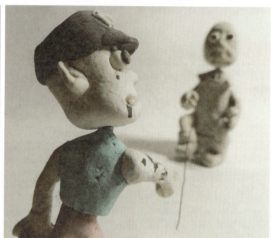

图 4-26　不同景深的视觉效果

影响景深的三个要素是光圈、物距和焦距。

1. 光圈大小。镜头光圈越小，景深就越深；光圈越大，景深就越浅（光圈值越大，光圈越小；光圈值越小，光圈越大）。

2. 相机到被摄对象的距离（物距）。当相机逐渐远离聚焦物体时，景深增加。反之，相机离物体越近，景深越浅。

3. 镜头焦距。将镜头放大到广角焦距，可以增加景深；缩小镜头角度（焦距），可以减少景深。以 18mm–135mm 镜头为例，18mm 为广角端，此时景深最大；不断拉近镜头直到焦距为 135mm，此时景深最小。

改变上述三个因素中的任意一个都会对景深产生影响，当三个因素结合起来时，影响会更大。我们可以通过使用大光圈、放大被摄对象来获得最浅的景深；也可以在远离被摄对象的同时，使用小光圈并缩小镜头角度，就可以获得最深的景深。

第六节　镜头的运动

镜头的运动是指摄影机位置有目的地移动而构成的镜头变化，通常有五种运动形式：推、拉、摇、移、跟。此外还有升、降、航拍等。

推镜头是指运用摄像机变焦镜推上、跟进被拍摄物或将摄像机架设在移动车上向被摄物体推进；而拉镜头则相反（见图4-27）。推与拉是镜头运动最为常见的手段，推镜头的使用是为了看清被摄人物或物体；拉镜头是为了看到被摄人物或物体所处的环境。它们好似一对"进出"兄弟。

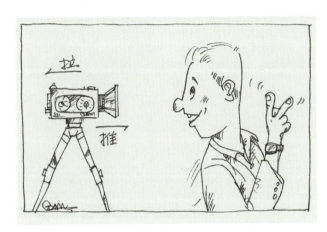

图4-27　推镜头与拉镜头（作者：郭向民）

摇镜头通常是指摄像机固定在三脚架上或手持、肩扛摄像机水平方向左右拍摄，镜头在运动过程中提供场景的转换，暗示着场景的信息、重要的线索或预示着人物的出现、隐藏等。摇镜头是对人物或某种信息的"跟踪"，具有镜头的自然延续性（见图4-28）。

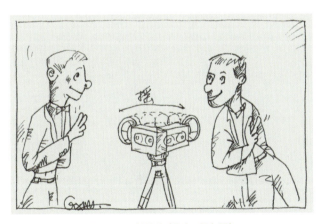

图4-28　摇镜头（作者：郭向民）

移镜头是指摄像机固定在特制的轨道车上并沿轨道滑动拍摄的镜头，也可将摄像机安放在汽车或其他移动工具上进行拍摄。运动轨迹可以设计成直线或曲线，从而产生不同移动效果的镜头。运动速度也可按需求调节，移动越快，速度和力量感就越突出（见图4-29）。

摄像机与被拍摄的运动对象基本上保持相同的距离进行纵向的运动拍摄，称为跟镜头。它可以是车载拍摄或轨道车拍摄，也可是肩扛拍摄。这种镜头可以在运动中跟踪被拍摄的对象（见图4-30）。

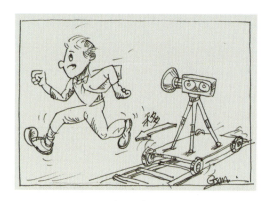
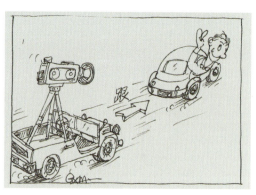

图4-29 移镜头（作者：郭向民）　　　　　图4-30 跟镜头（作者：郭向民）

升镜头是指摄像机沿垂直轴线往上移动拍摄（见图4-31），而降镜头则是沿垂直轴线朝下移动拍摄。升、降镜头常常用来引导观众注意到用其他方式的镜头体现不出来的细节。

航拍镜头是使用飞机、直升机或无人机等从空中拍摄的镜头。航拍镜头从空中更容易感知到被拍对象在其他视角不能体现的形象，因此它能突出被拍对象的特征意义（见图4-32）。

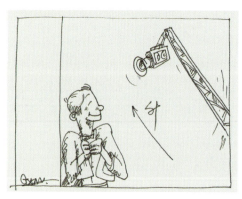
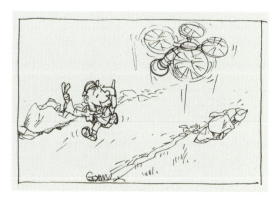

图4-31 升镜头（作者：郭向民）　　　　　图4-32 航拍镜头（作者：郭向民）

第七节　摄像机拍摄速度

自然科学领域的研究经常会用到高速快门的摄像机观察某些特有的物质或物体的运动状态。当使用快速的拍摄方式用于逐帧播放时，物质的运动就会显得很慢。在日常生活中，电视、新闻基本上都是以25帧/秒的速度播放，通常摄像机的曝光时间就依据该速度，快门的快慢没有明显影响。拍摄运动的物体可以使用高速摄像机，也可以采用后期软件进行编辑，当然前者的效果明显优于后者。高速摄像机以高于常规的频率记录一段动态的图像，因此动态的图像是由多个静止、连贯的图片按一定速度播放出来的，高速摄像机一般可以达到每秒1000~10000帧的速度，高速的运动导致图片像素不会太高，清晰度不会高于家用数码照相机。比如拍摄一个暴雨场景，分别采用高速摄像机和普通

摄像机去拍摄，得到的效果是不同的。同时，普通摄像机的快门和慢门拍摄也有区别。

第八节 调 度

1. 机位与场面调度

机位是拍摄时摄像机所处的视点位置。它是记录影片中空间关系和视线关系的重要视点。不同的机位，镜头里呈现的视觉效果是截然不同的。摄像机所处的位置通常有高机位、低机位、侧机位及隐蔽机位等，用不同机位拍摄形成的画面意义明显不同（见图4-33）。当然机位也是根据场面调度需求决定的。

图4-33 不同机位效果（作者：郭向民）

场面调度是指在具有宽度、高度、深度的场景中，对人、物、景等在拍摄范围空间里的计划和安排。场面调度意味着如何构建，如何调度，如何拍摄，如何表现被摄的人与人、人与物之间的关系等。因此，分镜师在正式工作之前，首先要了解和分析剧本所处的场景，并与导演充分沟通，了解每个场景与人物的关系，知道场面调度的具体情况，这样才能很好地在分镜头画面中表现出视觉空间效果。在动画片中，摄像机的机位是虚拟的，它可以事先设计好，按镜头规律创造出具有镜头感的画面，制造一个合理的视觉空间和具有艺术感染力的情节。

2. 空间调度

在电影里，空间调度有两层意思：一是在实景拍摄的空间里，对场景等空间关系的计划调度，以达到一定的视觉效果；二是指镜头画面（包括动画影片中的镜头画面）里，对场景构成关系的设计、安排与调度，以求达到剧情所需的视觉效果。特别是在动画影

片中，如何在有限的二维空间中创造出三维空间的视觉效果，这就需要充分了解和利用表现空间的元素，如透视、构图、镜头角度、光影、色彩等。

3. 时间调度

影响影片节奏的因素主要是时间。影片由许多不同的镜头构成，镜头的长短决定了影片或某一段剧情的节奏。镜头的长短就是镜头所表现的人物或场景的时间长度，如果两个人在谈话，氛围平静，那么镜头的切换频率变缓，镜头运动的节奏就会慢下来，时间也相对变长；如果两人处在危机时刻，又必须交待清楚某事件或完成某行为，那么这种镜头切换的次数就要增加，使镜头运动的节奏加快，时间缩短，一组镜头下来，要给人以喘不过气的紧张感，这样才能达到所需的剧情节奏。

本 / 章 / 小 / 结

本章从镜头的概念到镜头语言的各种表述形式作了详尽的讲述，并借助电影案例、照片、手绘图等多种形式来帮助理解及掌握镜头语言的应用。镜头语言不同于其他语言，它的形式与表现手法是多样的，其重要的特征就是视觉化的表现手法。不同镜头语言，其表述形式与风格也截然不同。如何合理运用镜头语言，不仅是电影导演需要熟练掌握的必备工具，也是分镜师必须了解与掌握的重要知识与运用手段。

思考与练习

1. 选择一部动画电影进行镜头分析，并找出主观镜头画面、客观镜头画面。

2. 选一部喜爱的动画电影，对镜头的运动规律作分析。

3. 用手绘图或用摄像机拍摄形式进行镜头景别练习。

4. 用手绘图表现三种以上的镜头角度。

5. 改变焦距与景深是电影中常常使用的拍摄手法，在手绘故事板中如何表现它们？尝试画一两张。

6. 镜头的运动如何在手绘故事板中表现，有何辅助手段？尝试对照动画电影中某段镜头的运动，用手绘图或在电脑上用相关软件尝试绘制。

第五章
镜头连贯性与叙述法则

人物的对话、景物关系、剧情关系等构成了影片的关联，而这些关联的处理影响镜头的连贯性和影片故事的流畅性。构成镜头连贯性与叙事性的要素包括表演轴线、镜头内部的运动方向、镜头衔接、蒙太奇等。

第一节 表演轴线

所谓表演轴线，其实是一条虚拟的、隐形的线，是180度法则中的假想轴线。它对维持影片连贯性是非常重要的。它位于摄像机的前方，处于人物关系的中心线或人物的视线上，它可以在一场连续的表演中成功地组织镜头的角度和运动，帮助观众建立方向感。摄影机应永远是在180度方向上拍摄，否则，会让观众产生方向性错觉。即便是剧情需要两人在不同的场景中互相交谈（如打电话），也应该虚设一条轴线，按轴线规则拍摄，这样才能产生关联。

表演轴线的工作原理如图5-1所示。

图5-1 表现轴线的工作原理（180度法则）（作者：郭向民）

两个面对面的人物的中心线就是表演轴线。以此线设定某一方位为摄像机的机位，其180度区域就是正确的拍摄机位，一旦越过轴线，观众就会对获得的视觉信息产生迷惑、错觉。这种越轴线拍摄的效果，被称为"跳轴"现象，应当注意。

第二节　镜头内部的运动方向

一场戏是由十多个镜头或几十个镜头组接而成的。设计师若想将这场戏表达得清晰、自然、流畅，则应充分利用分镜头画面内部对象的运动轨迹，维持镜头内对象的运动方向。除了上述180度法则外，30度法则也是常用到的，一组镜头在没有插入其他镜头的情况下，画面切换到同一人物或物体时，摄像机角度至少要有30度的变化（见图5-2）。如果违反这个规则，就会产生视觉跳跃，引起观众的错觉。而创造性地运用这条法则，有时也能产生特殊的戏剧效果。如影片中发现某人或某物时，可采用同角度镜头组合，让每个镜头以中景—近景—特写的顺序逐步靠近某人或某物（见图5-3）。

图5-2　30度法则（作者：郭向民）

图5-3　同角度镜头组合（作者：郭向民）

镜头内部的运动方向包括三种类型：中性方向，同一方向和相反方向。

1. 中性方向

中性方向是指镜头内被摄主体的运动方向面向或者背向镜头。常常在影片中见到这样的画面，一个惊慌失措的人面向镜头匆忙走来，直到将整个画面遮住；或是汽车巨大的车体从镜头方驶入画面，背向观众快速驶向远处，越来越小。距离迅速拉开，空间感便随即产生。

中性方向的使用让被摄主体或人物在视觉上有明显的大小变化，给观众带来视觉上

的冲击和震撼（见图5-4）。它在影片中往往被用来表现情节的转折或剧情的转换，起到承前启后的作用。

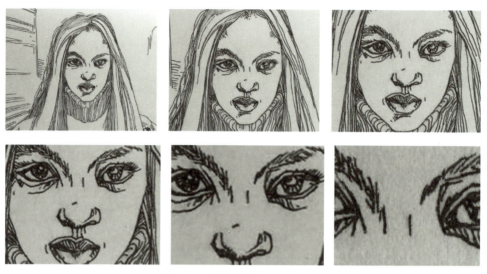

图5-4　中性方向（作者：郭向民）

2. 同一方向

同一方向是指镜头内被摄主体的运动方向是一致的。如电影中常见的一组镜头，某人要去一个地方，他从右至左运动，镜头切换至另一个地方再回切到这个人时，该人物应该保持从右至左的运动状态。如果该人物从左至右运动，就会让观众感到迷惑，误认为此人已经到达目的地后往回走了。如图5-5所示，左图中这个人物从左进入镜头，看见胶卷筒；右图为同一方向，他在拍摄一只鸟。这两组镜头保持了被摄主体运动的同一方向，因此，观众能很清楚地知道被摄主体的行为。

图5-5　同一方向（作者：郭向民）

3. 相反方向

在拍摄画面中，相反方向是指人物从一个方向进入画面，从相反的方向离开。相反方向经常通过人物面对面的运动而建立一种连贯性，它将两组画面组合在一起，从而建立联系。如敌我双方开战在即，敌方战马从左至右进入画面，我方战马从右至左进入画面，两方必将相遇。为了表现紧张的战斗气氛，镜头的时间长度越来越短，画面景别越来越小，战马的速度也越来越快，直到双方接触并交战（见图5-6）。

图 5-6　相反方向（作者：郭向民）

第三节　镜头衔接

镜头衔接可分为：动作衔接，视线衔接和转场过渡。

1. 动作衔接

动作衔接是指影片中截取某一动作的关键点后重新衔接，以达到某种视觉节奏。动作衔接一般从某个动作的上一个镜头的结束处连接到下一个镜头的开始处；也可通过对某个动作景别的大小和动作的跳切达到动作衔接。在使用动作衔接时要注意前一个镜头与后一个镜头动作的基本信息和时间长度，避免衔接时机过早或过晚而造成衔接不顺畅。如图 5-7 所示，这组钓鱼镜头画面采取俯拍与侧面平视拍摄，将钓鱼动作流畅地表达出来。

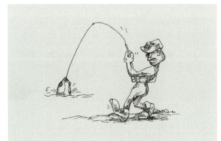

图 5-7　动作衔接（作者：郭向民）

2. 视线衔接

视线衔接是在一个故事空间里，通过人物之间视线方向的对接或人物视线方向与物体的对接而使用的剪辑手法。

3. 转场过渡

转场过渡是影片情节之间的连接点和转折点，也可以是不同时空或地域中镜头与镜头之间的连接点和转折点。它是一种叙述技巧，也是一种技术手段，可以给影片增加节奏感和时空容量。转场过渡经常采用的形式有叠画、切出、切入、淡出、淡入和跳切等。

（1）叠画。叠画是指上一场景镜头的最后一个画面渐渐叠至下一组镜头的第一个画面上，上一个画面隐去，下一个画面逐渐清晰。叠画的速度依影片节奏需要而定。分镜头脚本常用简略图的方式来表达叠画，即 A 画面叠至 B 画面。如图 5-8 所示，上图为动

图 5-8　叠画示例

画电影《大鱼海棠》的叠画画面；下图为动画电影《千与千寻》的叠画画面。

（2）切出、切入。切出是在场景主戏中快速地加入另一个场景非主要动作的镜头，镜头关系上是由主到次，景别上是从小到大。如从两人为某事争吵的镜头切到围观人群的镜头，如图 5-9 为电影《大鱼海棠》的画面截图，椿与她的母亲争吵，画面切到另外一个人物身上。切出常用于处理时间和空间关系，导演得以在时间和空间上实现转换。从一个正在专心写作的人切出到风和日丽的花园，或切出到昔日狂风骤雨的村庄，它们有着完全不同的镜头寓意和视觉效果，两种不同的切出实现了时间和空间的转换。如图 5-10 所示，电影《大鱼海棠》中，椿出门去找灵婆之前天空还是晴朗的，出门之后顿时电闪雷鸣，寓意此去凶多吉少。而切入镜头从镜头关系上是由次到主，景别上是从大到小。切入镜头能将注意力和视线聚集到主要动作和主要画面上，从而达到视觉的强化作用。同样是上述两人在为某事而争吵的场景，设定第一个镜头是众人在围观两人的争吵，第二个镜头是其中某一人的面部特写镜头，这样的切入镜头就能非常清晰地表达出场景中争吵的两个人情绪的起伏和对峙的戏剧程度，如图 5-11 所示为电影《大鱼海棠》中椿与她母亲对峙的特写镜头。

图 5-9　切出、切入示例一

图 5-10　切出、切入示例二

图 5-11　切出、切入示例三

（3）跳切。跳切是将同一场景内的人物或角色在不同区域、不同时间活动的画面组接在一起，省略了许多镜头，让人在视觉上产生跳跃感，适合用来表达时间的流逝。如一个人在房间里等待某人或电话，镜头画面跳切，使人物一会儿在桌前、一会儿在窗前、一会儿又在床前；又如一人在车站等待某人，时而张望，时而踱步，时而蹲坐等，只需将不同位置和变化明显的状态剪辑在一起，就形成了跳切。如电影《罗拉快跑》中就运用了大量的跳切镜头，对短时间内表述大量的人物情节起到了很好的效果（见图 5-12）。

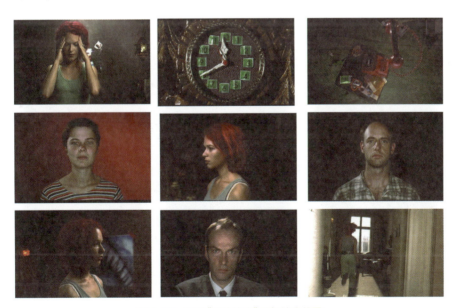

图 5-12　电影《罗拉快跑》跳切镜头截图

（4）淡出、淡入。淡出是指镜头画面从结尾处提前逐渐融入单色静像的过程，如画面中的人物渐渐地融入黑场中；而淡入则反之，是从单色静像逐渐显现到第一个镜头画面的过程，如黑场逐步地隐现出人物清晰的影像。淡出、淡入常用的表现方式有黑场和白场。淡出、淡入的使用在情节上给人意犹未尽的感觉，在视觉上也留有延伸的余地，因此，影片的开头、结尾或段落之间常常使用这种手法。分镜中常用的淡出、淡入如图 5-13 所示。

图 5-13 电影《大鱼海棠》淡出、淡入镜头画面截图

第四节 蒙太奇

　　蒙太奇是法文"montage"（文学音乐或美术的组合体）的音译，原为建筑学术语，意为构成、装配。现在这一术语被用来指画面、镜头和声音的组织结构方式，是电影创作的主要叙述和表现手段。蒙太奇是按照既定的创作目的和遵循特定的艺术规律对镜头与镜头、画面与声音进行有机组合的基本手段，能创造出电影的空间和时间的统一性、连续性，完成对人物、环境和事件的叙述，表达具有内在逻辑的思维和感情，创造和谐的节奏和风格。蒙太奇不只是一种剪辑规则，同时也是一种思维方法和创造方法。[1]

　　蒙太奇一般可以分为表现蒙太奇和叙事蒙太奇。从功能上又可将蒙太奇分为叙事蒙太奇、联想叙事蒙太奇和修饰叙事蒙太奇三种类型。但电影界一般倾向将蒙太奇将分为叙事类、抒情类和理性类（包括象征类、对比类和隐喻类）。其中叙事类蒙太奇又可细分为平行蒙太奇、交叉蒙太奇、重复蒙太奇、心理蒙太奇、抒情蒙太奇等。下面对于平行蒙太奇和交叉蒙太奇进行介绍。

1. 平行蒙太奇

　　平行蒙太奇指两条以上的情节线并行表现、分别叙述，最后统一在一个完整的情节结构中；也指两个以上的事件相互穿插表现，揭示一个统一的主题或情节。这几条情节线、几个事件可以同时同地，也可以同时异地，还可在不同时空里进行。平行蒙太奇的作用很明显，可用于处理剧情、简化与剧情不相关的过程，节省画面篇幅，增大影片容量和时间表达空间，加强影片的节奏层次。平行蒙太奇应用广泛，首先，将其用于处理剧情，可以删节过程，以利于概括集中，节省篇幅，扩大影片的信息量，并加强影片的节奏；其次，由于这种手法是几条线索平行表现，它们相互烘托，形成对比，易于产生强烈的艺术感染效果。

　　平行蒙太奇由格里菲斯于 1909 年在《党同伐异》中首次应用，他创造的"最后一

扫码观看

[1] 尹鸿. 当代电影艺术导论 [M]. 北京：高等教育出版社，2007.

分钟营救"手法成为平行蒙太奇的典范（见图 5-14）；又如《罗拉快跑》是一部剪辑百科全书，其中的平行剪辑经典片段如图 5-15 所示，影片中罗拉快速奔跑与曼尼焦急等待平行表现，最后统一在进入超市行动的情节中。

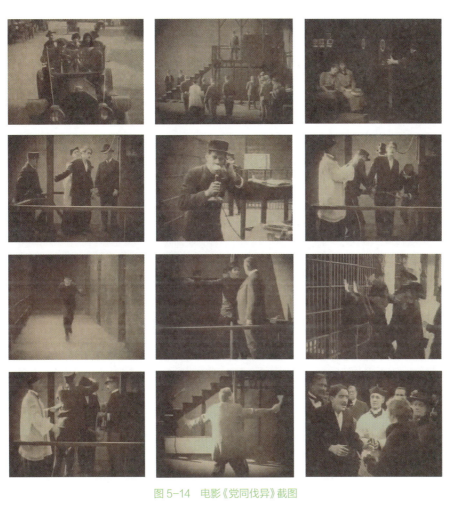

图 5-14　电影《党同伐异》截图

图 5-15　电影《罗拉快跑》截图

2. 交叉蒙太奇

交叉蒙太奇又称为交叉剪辑，它将同一时间、不同地域发生的两条或数条情节线索迅速而频繁地交替剪接在一起，其中一条线索的发展往往会影响其他线索，各条线索之间相互依存，最后汇合在一起。这种剪辑技巧极易引起悬念，造成紧张、激烈的气氛，加强矛盾冲突的尖锐性，是掌握观众情绪极为有力的手法，惊险片、恐怖片和战争片常用此法表现追逐和惊险的场面。如图 5-16 所示，影片《无间道》的这一片段在警察、房间毒贩、海边交易毒贩三组人中不停交叉切换，用交叉蒙太奇精彩地演绎出紧张、扣人心弦的故事情节。

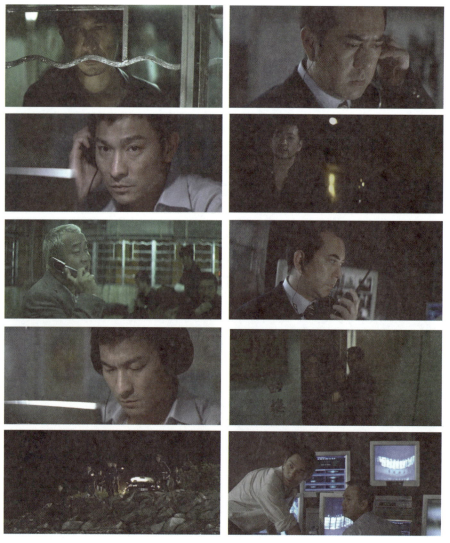

图 5-16　电影《无间道》截图

凭借蒙太奇，电影享有极大的时空自由，甚至可以摆脱实际生活中的时间和空间，形成电影自身的时间和空间。蒙太奇可以产生演员动作和摄影机动作之外的第三种动作，从而影响影片的节奏。由此可知，蒙太奇是将镜头按照生活逻辑、推理顺序、作者的观点倾向及其美学原则通过拍摄和剪辑连接起来的手段。电影的基本元素是镜头，而连接

镜头的主要方式、手段是蒙太奇，可以说，蒙太奇是电影艺术独特的表现手段。当然，电影的蒙太奇，主要是通过导演、摄影师和剪辑师的再创造来实现的。编剧是电影蓝图的设计者，导演在这个蓝图的基础上运用蒙太奇进行再创造，再由摄影师拍成许多镜头。导演按照剧本原定的创作构思或影片的主题思想，运用镜头的造型表现力再把这些不同的镜头有机地、艺术地组织、剪辑在一起，使之产生连贯、对比、联想、衬托等联系，形成快慢不同的节奏，从而有选择地组成一部具有视觉效果和故事情节的、有一定艺术感染力和思想感情的影片。

电影问世不久后，美国电影大师大卫·格里菲斯，就注意到了蒙太奇的作用。苏联导演库里肖夫、爱森斯坦和普多夫金等相继探讨并总结了蒙太奇的规律与理论，形成了蒙太奇学派，他们的有关著作对电影创作产生了深远的影响。

下面来看看两个经典的蒙太奇实例。

例一 将没有任何表情的特写与其他画面片段连接，会产生不同的电影情绪反应。如图5-17中的四幅图面分别为：

（1）一个毫无表情的人物特写；

（2）一盆肉汤；

（3）一具棺材里的女尸；

（4）一位斜躺在沙发上的女人。

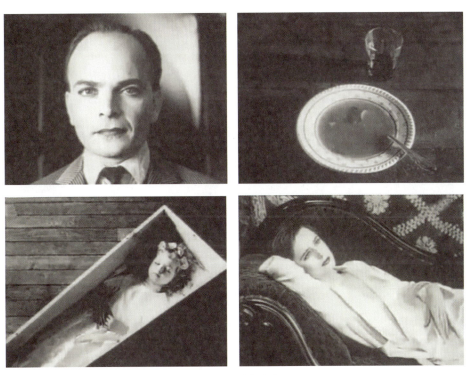

图5-17 库里肖夫效应画面

扫码观看

这四幅画面在没进行组合以前，看不出它们之间的任何联系和情节。现在将第一个画面分别与另外三幅画面组成一组镜头，组合后每组镜头便产生了不同的情节关联和感

情变化（见图5-18）。

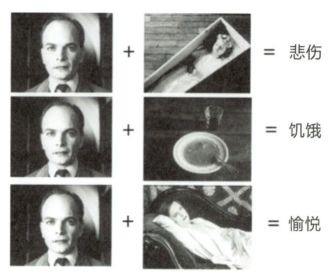

图5-18　库里肖夫效应中的情绪反应

第一组：一个毫无表情的人物特写和一具棺材里的女尸组合，观众表现出了悲伤的情绪反应。

第二组：一个毫无表情的人物特写和一盆肉汤组合，观众表现出了饥饿的情绪反应。

第三组：一个毫无表情的人物特写和一位斜躺在沙发上漂亮女人组合，观众表现出了愉悦的情绪反应。

一个毫无表情的人物特写镜头分别和一具棺材里的女尸、一盆肉汤、一位斜躺在沙发上漂亮女人的镜头并列剪辑在一起，观众在观看后显然有不同的感受，因此可以认为造成观众情绪反应的并不是单个镜头的内容，而是几个画面的并列所产生的关联意义。单个镜头只是电影的素材，蒙太奇的创作才是电影艺术。这段实验就是苏联电影导演、理论家库里肖夫典型的电影蒙太奇语言效应，也称为库里肖夫效应。苏联电影艺术家罗姆解释说："把两个镜头连接起来，有时可以产生这两个镜头本身没有的第三种意义。"

例二　六个完全一样的镜头画面，以不同的顺序组合，能产生不同的故事情节。

组合一（见图5-19）：

（1）男青年（表情激动）从左向右走来；

（2）女青年（表情激动）从右向左走来；

（3）他们相遇了，握手；

（4）然后男青年用手激动地指点着；

（5）一栋有宽阔台阶的白色高大建筑物；

（6）俩人走上台阶。

图 5-19 组合一（作者：郭向民）

这样的组合连接给人一种真实确切的理解：一对男女朋友相遇，俩人一起去到那栋房子里，传递出一种幸福喜悦的感觉。

组合二（见图 5-20）：

（1）一栋有宽阔台阶的白色高大建筑物；

（2）俩人走上台阶；

（3）他们相遇了，握手；

（4）然后男青年用手激动地指点着；

（5）女青年（表情激动）从右向左走出；

（6）男青年（表情激动）从左向右走出。

图 5-20 组合二（作者：郭向民）

当把组合一镜头画面排列的顺序调整一下时，有趣的事情发生了，男女青年一下子从幸福的约会变成了激愤的争吵，然后分手了。

实际上，每一个片段都是在不同的地点拍摄的。表现男、女青年的片段分别是在国营百货大楼附近和果戈里纪念碑附近拍摄的，而握手的片段拍摄于大剧院附近，那幢白色建筑物是从美国影片上剪下来的（它就是白宫），走上台阶的片段则是在救世主教堂拍摄的。虽然这些片段是在不同的地方拍摄的，在观众看来却是一个整体，由此产生了库里肖夫所谓的"创造性地理学"。利用人们的错觉把不同时空的片段构成一个整体，充分地体现了蒙太奇的分解组合功能。但是苏联学派不仅仅停留在蒙太奇的叙事性方面，他们还进一步研究了蒙太奇的表意功能。

尽管第二组组合所产生的视觉感受和效果同样是运用电影蒙太奇手法的结果，但它表达的感情变化也复杂了许多，两种不同组合产生的故事情节和表达的情绪还是有明显区别的。

蒙太奇手法已是影片故事表述和感情渲染的基本手段，它的使用极大地丰富了影片的表现力、感染力。

本 / 章 / 小 / 结

本章节从镜头的连贯性与叙述法则出发，以表演轴线、镜头内部的运动方向、镜头衔接、蒙太奇为研究对象，系统地介绍了动画中各要素的使用法则与关系，并讲述与列举案例图解中各个要素在动画分镜头脚本中的表现手法及使用方式。

思考与练习

1. 选择一部动画电影并对其蒙太奇手法进行分析。

2. 动画电影剪辑的手法有哪些？逐一进行分析。

3. 手绘或用摄像机拍摄一组具有连贯性的镜头。

4. 同一方向和相反方向的拍摄或手绘练习。

第六章
开始工作

一、了解剧本——从文字到画面

文字剧本一般不会包含大量的背景描述，因为这是导演和分镜师的工作。许多动画电影的导演自身也是分镜师，如宫崎骏。因此，分镜师很有可能成为一位动画导演。当然，这得从现在做起。如果已有了文字剧本，就需要把文字剧本转化为视觉脚本。视觉脚本一开始是个粗略的单色草图，包括角色阵容和环境的关系，比如角色与角色之间、角色与背景之间、角色与道具之间的比例关系。这些都是需要向剧本创作者、导演进行详细的了解、咨询，才能构思出来。只有这样，角色形象和背景才能在你的脑海里逐渐变得清晰、立体、丰满。

二、导演阐述会——一个不可或缺的会议

在参加导演阐述会前，设计师应仔细研读剧本，并对剧本的故事、角色以及整体剧情脉络进行全面了解。如果时间允许的话，可以在剧本空白处将某些重要情节和关键镜头绘成简略图，标注有关注释和需了解的问题等，供导演和剧组成员共同商讨。发现可能存在的问题应及时解决并获得导演的认可，以便顺利进入下一个阶段的工作。概括起来，参加会议前可以综合考虑以下几个问题。

（1）影片故事的人物情感取向是什么？是因爱而生恨，还是因恨而不断纠缠因此产生痛爱？

（2）主要角色的个性特征是什么？与谁的冲突最大？又与谁的关系最密切？

（3）影片的风格是怎样的？

（4）影片的整体基调是什么？

（5）影片的冲突高潮在哪？该如何表现？

（6）哪一段戏会带给观众最为强烈的感受？

三、探讨与研究——找出问题并解决

导演阐述会的主角当然是导演,他要把故事的发展过程和表现的内容作整体的阐述介绍,并给分镜师明确的指导和建议,有时还会与摄制团队共同探讨镜头的使用、预期的视觉效果、角色的个性、故事发展的节奏和时间控制等问题。分镜师在会议上主要的目标就是提前解决一些可能遇到的问题,并明确创作者、导演的意图,否则会浪费许多时间,延误工作的进展。

四、绘制草图——故事视觉化

通过这一轮的共同探讨,设计师基本上胸有成竹了,可以把每个镜头逐一画在纸上,如果速度够快的话,可以在编导会上边讨论边把想法画出来。当然,绘制草图不一定要面面俱到,但镜头的使用与角色用什么角度表现是首要考虑的问题,场景及其他要素细节可推后些。当角色还没有确定时,可以采取使用占位角色的方法在分镜头草图中来设定动作和表演。占位角色是根据剧本对角色的基本描述构思设计的,虽然它可能与最终角色在形象上有一定的差别,但基本上可辨认出是同一个角色,而且草图中角色的外貌和性格特征会随着他们的行动和表演而发展,会给角色设计师提供创作参考。在草图的设计之初,最重要的是筛选出故事中想让观众看到的对象;简化布局以便有一个明确的视觉与兴趣中心;在场景中强化所需要表达的重要因素。概括起来即筛选、简化与强化三个要点。

草图创作一定要选择适合剧本故事的表现手法,不同的表现手法具有不同的视觉效果。作为草图,特别是铅笔草图,线条、明暗关系、轮廓、形状与纹理都是重要的运用元素。草图既不能刻画得太精细,毕竟它还需经多次的修改;也不可过于粗糙,否则达不到表现重点与故事点的要求。如图6-1为用铅笔勾画的草图,需注意线条、明暗与轮廓形体关系,同时注意镜头角度。

图6-1 铅笔勾画的草图(作者:郭向民)

五、演示故事板——让分镜头脚本看上去更吸引人

分镜草图基本确定、故事板初步完成后,设计师会再召集团队开个分镜演示会,这次主角是分镜师,由他来演示故事板。故事板的演示是形成正式故事板的重头戏,演示的质量也同样重要。要让故事"看"上去和"听"上去都很流畅,很吸引人。不用害怕设计稿有什么缺点,也不要让技术性的环节、细节打断故事,使用简单的语言描述镜头画面,像演员般表演画面中的情节,并不时地配上简单的"音效",如物体撞击的声音"呼"和角色发出的感叹"啊哈……""哦"等,虽然有些滑稽,但这样会让与会者集中注意力,进入故事情节之中。演示会后,导演、编剧和其他主创人员会立即进行修改讨论会,对镜头、

动作、场景布局提出修改意见，也包括对白的修改。这些修改意见通常会让设计师对故事板画面某些位置进行增加、删减或再次排序，并试看故事的完整效果，所以，分镜师要有充分的思想准备，因为作品将被多次修改。顺利的话，可能两三次就够了，但如果真地需要多次修改，也不要气馁，连迪士尼都会不断地进行分镜头讨论会，直到作品达到完美或没有经费为止。要相信多次修改并非画得不够好导致的，而是整个团队的追求，以期把分镜头做得更好，好作品自然受欢迎（见图6-2）。

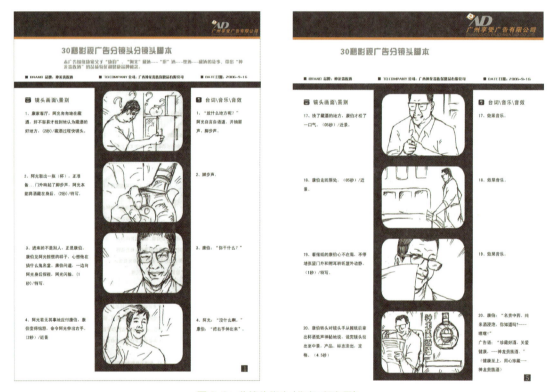

图6-2　分镜头脚本（作者：郭向民）

六、动态脚本——让分镜头脚本动起来

在修改讨论会上修改调整意见时，会及时形成文字条，对号入座地归纳到相应的分镜头画面中，包括修改的对白。设计人员会将分镜头画面进行扫描并与对白录音、音乐、音效等一起输入到计算机的后期制作软件里编辑，将静止的画面加入动态效果，如左右横移、远近推拉、叠画、淡出淡入等，让画面动起来。如果是较复杂的镜头运动，可以使用编辑软件来处理，总之目的是让分镜头成为动态视频，画面可以初步地动起来。尽管它还不是很流畅，角色也没有动，但这样可以较清晰地预期以后成片的片长、节奏和整体效果。动态脚本已是目前动画制作流程中一个不可缺少的环节，因为它能准确控制时间和节奏，预知影片的效果，也能很好地控制制作周期与成本。

七、探讨与调整——让分镜头脚本更完美

动态脚本完成后同样需要导演审片，有时还需邀请周围的朋友充当观众来观看动态

脚本，目的是收集各方意见，询问他们对影片的印象，能否看懂故事情节等，听听他们的感受是否与设计师要表达的一致，做好记录，然后与导演商量修改的方案，并考虑是否需要完善相关对话和有关信息提示等，这种工作可能要重复好几次，直至导演满意为止。

八、完成动画片雏形——新的作品诞生

随着分镜制作工作逐渐深入，动态脚本也会不断地完善与更新。动态脚本是最方便和最实用的检验方式，可以用来帮助检查诸如角色的造型、动作表演、感情与故事情节、角色、场景是否匹配或角色在场景中的镜头应用是否能很好地表达动作和情感等。在一系列的调整后，角色的外貌、服饰等可能会与原始的设计有明显的不同，但这都是为了角色的塑造和故事的需要。

分镜头脚本与动态分镜头脚本都是动画片制作过程中的重要环节，也是动画制作的重要工具。在动态脚本修改完成后，便进入下一阶段——动画制作。动态脚本此时仍可继续使用，并在动画制作的过程中不断得到更新，将新的动画替换旧的静态图像或初稿，直到全部更换，完成所有动画制作。这时，我们就会看到趋于完成的动画片，标志着一个新的作品即将诞生！

本 / 章 / 小 / 结

本章以实战项目要求出发，结合工作流程进行项目学习，"了解剧本——从文字到画面""导演阐述会——一个不可缺的会议"让工作者对即将开展的工作了如指掌；"探讨与研究——找出问题并解决"让我们明确问题所在；在进入实际工作时，"绘制草图——故事视觉化"让我们做到胸有成竹、有的放矢；"演示故事板——让分镜头脚本看上去更吸引人""动态脚本——让分镜头脚本动起来""探讨与调整——让分镜头脚本更完美""完成动画片雏形——新的作品诞生"，让我们的所学在此刻突显于纸上。

思考与练习

1. 结合你的经历，说说一部动画电影从文字到画面，哪些过程是最难的。

2. 如何处理导演意图与个人想法之间的关系？哪一点更重要？

3. 找一位同学或同事的剧本，让他充当导演，构思剧本故事，你来实现从文字到画面的视觉化分镜头设计。

4. 观摩一部优秀的国产动画电影，对片中故事高潮的铺垫作分析研评。

第七章
积累与提高

一名优秀的动画分镜师不是具备了某些技能或埋头苦练就可以胜任的，常言道：功夫在画外。在某种程度上，动画分镜师要具备动画导演的综合能力和素质，为什么这么说？首先，动画分镜师必须具备对剧本和影片的整体理解和感悟，知道故事怎么发展及镜头如何运用；其次，要了解角色的造型以及他们该如何运动和表演；最后，需要明确如何设置场景，场景与角色的关系如何处理是最合适的，等等。而最重要的是要平时多观阅优秀的动画片，观摩、学习经典动画分镜头脚本，提高自己的欣赏水平，综合吸收知识养分。渐渐地，这些养分就会发挥作用，个人的创作设计也会变得得心应手。

此外，如今各类优秀的经典动画分镜头脚本的参考资料在图书馆、书店或专业网站都能找到，只要抓住机会去认真学习分析，吸取对自己有益的养分，就能不断提高自己的鉴赏能力，扎扎实实地丰富自己的实战能力（见图7-1、图7-2）。

图7-1 专业参考书籍

图7-2 《蓝色小轿车苏西》分镜故事板截图

如何提高制作分镜头脚本的技巧？如何将掌握的分镜头脚本的制作技巧转化为工作效率？如何针对不同公司需求制作分镜头脚本的个人平面作品集？如何制作建立个人网页？如何获得一份分镜师的职位？这些都是一名职业分镜师所要考虑的问题。

第一节　成为专业人士

一、了解这个行业

想要成为一名优秀的分镜师，必须了解这个行业，比如这个行业有哪些客户会使用分镜头脚本，知道这些客户有什么要求，分析和掌握客户需要的分镜头脚本的共同点与差异，明白自己该如何做设计、如何做好设计，并且明白自己在工作中的位置。附录四列举了国内外著名的电影、电视节和历届奥斯卡最佳动画短片获奖作品等有关电影、电视和动画方面的行业资讯，会对大家有所帮助。

二、条理性与效率

优秀的分镜师不但要具备艺术天赋和绘画才能，还要经过一系列分镜头脚本工作适应性的锻炼，在工作中培养自身的组织能力、时间管理能力、综合预判能力及协调能力等，这些是分镜师完成工作的基本保证。分镜头脚本工作不是我们想象中在时间上循规蹈矩的工作方式，有时为了配合影片的周期，工作便会非常紧张，原先的工作计划可能会被打乱，这对个人的预判能力、协调能力和综合组织能力是一个考验。有时事不凑巧，几个工作会在同一段时间里被要求完成，这也往往不是我们能事先估计得到的，并且每一个工作都不能轻易放弃。即便只有一项工作，也可能经常在周期上有所更变，打乱原先的计划。因此，不管是哪种情况，我们都要有充分的准备和计划以及调整能力。

首先，为了提高工作效率，要有一个工具齐备的硬件环境和符合自己工作习惯的工作空间，有助于快捷有效地开展工作。有条件的话，工作台面可以选用"L"形的双桌面，右手桌面上放置用于手绘的工作台、拷贝台、工作灯、扫描仪、打印机及手绘工具等。该侧的墙面或图板可用于粘贴各种分镜草图和手绘图片等，每一阶段的分镜草图或构思图都可以随时贴在上面，然后隔两三米的距离观看、揣摩，有利于下一步工作的展开（见图7-3）。正面的桌面上摆放电脑显示屏、键盘鼠标、手绘板、音响、台灯，最左手边的区域摆放常用的书籍资料、工作日历、工作计划表及要事提示本等。这样一个清晰、方便而且有条理的工作空间能为我们提供高效的工作保障。同时，要制定工作计划表，它应该包括时间周期、项目内容、预阅时间、审阅时间、会议记录、联系人、修改意见等详细信息。如果几项工作同时开展，还应该绘制一幅以重要时间节点为坐标的流程进度，提醒自己每个项目的重要时间节点。

速度是可以通过训练和实战来提高的。一名分镜师一个工作日应该要完成绘制20～30张完整分镜头画稿的工作。当然，这个时间不包括前期的准备工作，如阅读剧本、查阅资料、与导演沟通和相关信息的咨询等。当准备工作已经做得相当充分，不至于让我们在接下来的绘制过程中停下来时，便可以开始绘制工作了。

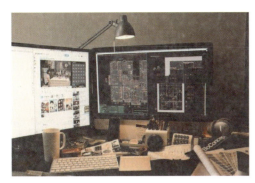 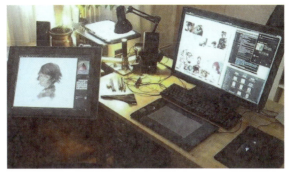

图 7-3 设计师的硬件配备及环境

说到技巧，需要弄清楚的是哪个环节的绘图速度让我们变慢了。是不知道某个故事环节如何分成几个镜头？还是这几个镜头该如何选择表现的手法（如景别、角度、运动方向等）？还是已想好了分镜头的画面该如何表现，但就是画不好，表达不出自己所设想的画面？如果是绘画技巧不够稳定，速度不够快，那建议多画速写，不但要能把看到的人物动态迅速地勾画出来，更要有将自己头脑里想象的情景或人物形态准确、快速画出来的能力。这一点非常重要，分镜师的主要工作就是将剧本设计的情景用画面表现出来，而这个画面是用镜头来呈现，并且具有连续性。现在有许多训练和提升绘画速度的技巧和方法，如临摹所需要的场景、人物造型、镜头景别、特殊角度等各种常用的画面。还可以将电影片段进行截图，根据截图快速勾画速写，开始可能会很不熟练，但练习三四遍之后，速度就会慢慢变快了（见图 7-4）。

图 7-4 速写练习（作者：郭向民）

接下来可以做个测试，将刚画过的画面默画一遍，如果两者比较接近，就可以进行更接近实战的训练了。根据一小段剧本（最好选四个镜头，一般一张分镜头画稿纸的标准画幅是四个画面）或四幅截图，提前准备好计时器或使用钟表计时，迅速地绘出分镜

草图，查看花了多长时间，四幅草图在 20 分钟内完成算基本合格（5 分钟一幅）；而完成正稿的时间一般是 40 分钟。我们的计划可以这样安排：40 分钟完成四幅正稿，平均 10 分钟一幅。每天完成 30 幅，即需要 5 小时。按每天工作 10 小时计算，30 幅草图需要 2.5 小时，加上正稿 5 小时，已用去 7.5 小时。构思的时间一般为 1 小时到 2 小时。如表 7-1 所示，如果实际进度符合计划安排，还可剩下 0.5 小时至 1 小时用来修改调整。

表 7-1　计划表

上午 （9：00—12：00）	下午 （14：00—18：00）	晚上 （17：30—22：30）
1. 构思分镜头（1~2 小时）	1. 继续绘制草图至全部完成（约 1.5 小时）	1. 继续绘制正稿至全部完成（约 2.5 小时）
2. 勾画 15 幅草图（约 2 小时）	2. 开始画正稿，预计完成 15 幅（约 2.5 小时）	2. 修改调整（0.5~1 小时）

当然，在基本技能和绘画速度还不够扎实和快速的情况下，要完成每天 30 幅的工作任务是有难度的，可以先放慢速度，多思考，每天完成 20 幅也能达到不错的效果。如果觉得工作比较从容了，意味着可以提高效率，可以从每天 30 幅增至 40 幅、50 幅……要相信，在这个充满竞争的世界里，机会永远留给工作高效的人。

三、针对性训练

1. 速写速度针对性训练

有条件的话，可以请职业模特摆出我们需要的各种动作，特别是比较难默写出来的动作，然后现场进行反复训练，直至将需要的动态、姿势了然于心为止。当然这需要一些花费，价格也因各地的情况而异，一般 10~20 课时即可。如果没有条件，可参加一些短期美术培训班，效果也不错。还有一种方法也能达到很好的锻炼效果，菜市场或集市都是非常好的速写场所，当然这需要个人的抗干扰能力强。相信许多美术专业的学生和画家都有过这种经历。如果这些条件都不具备，也可以用数码相机拍摄我们需要的各种人物动作、动态或在各种画报中寻找人物动态来进行速写，这些方法虽然看上去有些"笨"，但它管用。只是要注意，每幅速写一定要有时间限定，否则就达不到速写的训练效果了。

2. 分镜头草图速度针对性训练

如果已经具备一定的速写能力，那么就可以开始进行分镜头草图的速度训练。开始时可以临摹一些现成的分镜头脚本，并分别记录画 10 幅草图和 30 幅草图时间（见图 7-5）。经过几轮练习，看看速度是否有明显提高（10 幅草图完成的时间应该控制在 2 分 30 秒，也就是 15 秒一幅；30 幅草图完成的时间应该在 8 分钟左右）。然后可以再根据一段剧本文字进行草图练习，这种形式的练习可能要比前面的练习更难，也要花费更

多时间，这是正常的。我们首先要根据文字剧本进行创作，诸如角色的简单造型、景别、镜头角度及场景的基本设计等。如果具有扎实的速写功底，一分钟内完成一幅草图是比较正常的。如果用几分钟甚至更长的时间才能完成或无法画出的话，应该停下来分析、总结，看看问题出在哪个环节（比如：速写的造型能力不够，感觉许多形象难以画出；某段文字不知用什么画面表现更合适；景别、镜头或画面连接不知如何处理等），如果某一环节出现问题，就应该对该环节进行针对性的训练及补习。

> 草图的速度毫无疑问是勤画出来的。当然，速度与通过率又与理解、吃透剧本以及导演意图有密切的关系。

图 7-5　草图速度训练（作者：郭向民）

3. 了解与熟悉专业软件

如今几乎没有哪个专业能离开电脑软件，对专业软件的了解与熟练操作尤为重要。下面介绍分镜师与相关专业人员需要了解与熟悉的专业软件。

（1）基本图形软件有 Ps（Adobe Photoshop）、COREL Painter、Adobe Indesign、CorelDraw 等。

Ps 图形软件已有多个简体中文版本，目前常使用的有 Adobe Photoshop CS3、CS4、CS5、CS6、CC 等版本（见图 7-6）。Ps 几乎是目前电脑图形软件的代表，相信大家都不陌生，在此就不赘述了，只是提醒大家在使用时进行图层分层处理，这样便于调整和修改（可登录 http://www.adobe.com/cn 查阅）。

而另一个电脑美术绘画软件 COREL Painter，随着压感笔的普及，越来越受到人们的喜爱，其中也包括分镜师。软件版本有 COREL Painter6、7、8、9、10、11、12、13 及 COREL Painter 2019 等。COREL Painter 号称目前世界上最完善的电脑美术绘画软件，它以其特有的"Natural Media"仿天然绘画技术，将传统的绘画方法和电脑设计完美结合，形成了独特的绘画和造型效果。它的工具栏中包含制作油画、水彩画、粉笔画和镶嵌工艺等艺术作品的工具，如水彩笔、水墨笔、油画笔、马克笔、粉笔等。除此之外，COREL Painter 在影像编辑、特技制作和二维动画方面也有突出的表现。对于动画专业设计师，COREL Painter 是一个较理想的图像编辑和绘画工具（见图 7-7）。

（2）视频剪辑软件有 Adobe Premiere、After Effects、EDIUS、Final Cut Pro X 等。

Adobe Premiere 有许多版本，它是目前流行的非线性编辑软件之一，也是数码视

图7-6 Adobe Photoshop CC 2019

图7-7 COREL Painter 2019

频编辑的强大工具（见图7-8）。作为功能强大的多媒体视频、音频编辑软件，Adobe Premiere 应用范围广泛，制作效果好，功能强大，为繁杂的影视后期编辑工作提供了便利。Adobe Premiere 以其创新的合理化界面和通用工具，兼顾了广大视频用户的不同需求，提供了高效的生产能力、控制能力和灵活性。

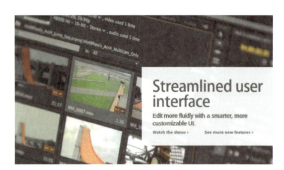
图7-8 非线性编辑软件 Adobe Premiere

EDIUS 是美国 Grass Valley 公司出品的非线性编辑软件（见图7-9）。EDIUS 以实时、多轨道、HD/SD 混合格式编辑、合成、色度键、字幕编辑和时间线输出能力，为所有的视频格式提供了无缝衔接的实时工作流程。Edius 是专为数字电影制作、电视剧制作、影视广告及后期制作、新闻及专题制作、视/音频课件制作、视/音频资料归档、高/标清演播室等开发的专业软件，也是专业影视公司较为常用的软件，主要用于影视广告、MV、专题片等的后期制作。目前版本包括 EDIUS Pro 5、EDIUS Pro 6、EDIUS Pro 6.02、EDIUS Pro 6.08、EDIUS Pro7、EDIUS Pro8、EDIUS Pro9，有简体中文版，相关资讯可浏览网站 http://www.videostar.com/。

After Effects 是 Adobe 公司推出的运行于 PC 和 MAC 上的专业级影视合成软件，简称 AE，适用于动画和视频特技后期制作处理，属于层类型后期软件。目前的用户包括电视台、动画制作公司、个人后期制作工作室以及多媒体工作室，新兴的用户群如网页

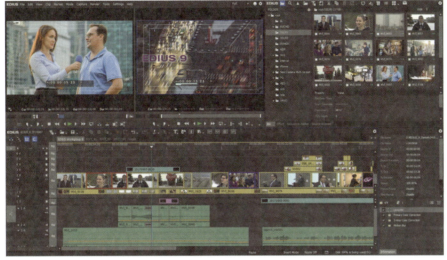

图 7-9　非线性编辑软件 EDIUS

设计师和图形设计师也开始使用 After Effects。它也是目前较为流行的影视后期合成软件（见图 7-10）。

以上三款非线性编辑软件和影视后期制作软件是目前较为流行的影视非编后期合成软件和特技合成软件。选择哪种软件，要看个人的喜好和习惯，可以选择 Adobe Premiere+After Effects 的组合，或者 Edius+After Effects 也可。总之能灵活运用、熟练操作它们，配合分镜头设计工作制作出好影片即可。目前各软件都能找到相应的教材和不同版本的教程，一定要在实际操作中学习实践。

当然，喜欢苹果系统的人，Final Cut Pro X 是不错的选择。它直观的新设计、开创性的时间线功能、低调极简的界面、一系列强大的新功能让后期制作的速度得以提升。会声会影（简称 UV）也是比较容易上手的家庭级别的视频编辑软件，适合初学者使用，该软件里有许多片头、片尾模板，适合简单的视频剪辑。

图 7-10　非线性编辑软件
After Effects

（3）分镜头脚本（故事板）软件有 ToonBoom Storyboard 、StoryBoard Quick 等。

ToonBoom Storyboard 是专业而且强大的数字故事板工具，可广泛应用于分镜头故事板、广告故事板、动画故事板、电影故事板以及剧情与故事板的创作等。

ToonBoom Storyboard 有 Toon Boom Storyboard Pro 6 等版本，暂时没有简体中文版（软件公司官方网站：http://www.toonboom.com）（见图 7-11）。

图 7-11　数字故事板工具 ToonBoom Storyboard

　　ToonBoom Storyboard 故事板软件适用于所有需要用动态画面说故事的创作者，帮助我们将创意转换成专业的数位动态脚本，可纸上呈现或由多媒体动态呈现，减少脚本沟通上的落差，缩短制片的计划时间，是一套完整的数位动态脚本制作软体。设计师既可在 Storyboard 上进行创作，也可保留传统手绘的制作方式，将手绘图扫描导入 ToonBoom Storyboard，再加上镜头运动及声音。ToonBoom Storyboard 完全模仿传统分镜头脚本的制作程序，利用数位板在人性化的使用界面进行创作，弹性的图层处理方式、灵活的画板，并且具有行动摄影机功能，让使用者更容易上手。

　　目前另一款分镜头脚本软件 StoryBoard Quick 在美国应用较广泛，它是一套达到工业级标准的数字故事板软件，采用的是最快速的视觉交流方式。它凭借直观、简单易用的界面和自动装载的大量道具，可以自定义角色和场景。它提供简单易用的曲线工具和强大的绘制表情工具，可以即时展现我们的灵感。导演和电影剧本作家可以通过即时预览和采用故事板技术来提高最终作品质量。StoryBoard Quick 提供了创作完美故事板的快速简单的方法，方便用户完成前期绘图。此外，StoryBoard Quick 还提供了只有规划软件才有的强大的规划功能，并可以将任何规格的作品展现在自己的项目中。（见图 7-12）。

图 7-12　数字故事板软件 StoryBoard Quick 及操作界面

4. 组织协作能力

分镜师在动画片制作过程中所承担的工作可以算得上半个导演，他与编剧、导演协同工作，既要具备对剧本故事的理解与再表达的能力，又要具备与编剧、导演进行故事沟通、交流和再创作的能力，这是结合了协调能力与创意表达能力的综合能力，能够将编剧和导演的构思与设想视觉化。此外，分镜师要善于将自己绘制的分镜头脚本与团队其他制作人员进行面对面的沟通交流与意见互换，让大家了解视觉故事、完成的方式和方法以及工作量。

第二节　如何准备个人作品集

毫无疑问，个人作品集是展示才华、推销自己和获得工作的重要手段。它不仅可以直观和形象地传达分镜师所具备的创造力，还能展现其表现故事情节内容、人物环境和镜头运用等的能力。准备作品集是为了吸引潜在的客户，因此在个人作品集中最好能有各种不同类型和不同表现手法的动画分镜头，这样能很好地表达自己具备各种表现手法的造型能力和处理不同类型动画的能力及经验，并在一定的版面突出个人对复杂故事或高难度动作的处理能力与绘画表现力，让客户相信我们有能力胜任此项工作。

在见客户之前，应该特别注意以下几个问题。

1. 个人作品集应该包含的内容

（1）作品集中的分镜头脚本段落或片段应该相对完整、清晰，如需文字说明，也应该是针对分镜头的注解，不要让客户感到该作品集是刻意为他准备的。

（2）每套不同类型或风格的分镜头作品和其他的图例应该占 6～8 个版面（一个版面一般有 4 个画幅）（见图 7-13）。

图 7-13　不同格式的分镜样式（作者：郭向民）

（3）留 1～2 个版面放置处理特殊故事场景、角色设定或动作戏的草图和正稿（见图 7-14）。

图 7-14　广告分镜正稿与成片的比较（作者：郭向民）

（4）最好有一个版面是个人的工作流程表和与团队合作的计划表（它能说明我们具备良好的工作组织能力和条理性）（见图 7-15）。

时间节点	1-2	3-4	5-6	7-8	9-10	11-12	12-13	14-15	16-17	18-19	20-21	22-23
任务内容	-->	剧本修改、故事推敲、时间长度控制等										
			---------->	人物造型、场景等								
					->	修改						
							---------->	分镜头脚本				
									------>	动态脚本（进非编初剪）		
										--->	意见及修改	
									分镜头脚本、原画（角色、背景）等			---------->

图 7-15　工作流程表

2. 针对不同行业准备几套不同的作品集

（1）针对动画电影的作品集。

注意画幅的尺寸，现在电影的画幅比一般是 1∶1.85 或 1∶2.35。作品应包含速写草图和精致的正稿，表达从构思草图到完成正稿的工作过程。此外，电影动画对色彩的要求是比较高的，因此增加 1～2 个版面的精致的彩色正稿作品，更能表现个人实力。作品集最好能有一个目录，包括个人简历、主要工作经历和重要的工作业绩与成果，以

及体现个人水平的项目案例,案例照片可增加一些说明。如图 7-16 所示,作品集可以编印成册,开本大小与数量视需要而定。

图 7-16　针对动画电影的作品集(作者:郭向民)

(2)针对电视动画作品集的做法与动画电影作品集形式基本相似,如果条件允许,可将后期及现场照片和播出媒体列入其中,以增加作品的说服力。

(3)针对广告的作品集如图 7-17 所示。

图 7-17　针对广告的作品集(作者:郭向民)

(4)针对专题宣传片的作品集也要加上拍摄环境和现场工作场景,这样更具说服力(见图 7-18)。

图 7-18　针对专题宣传片的作品集(作者:郭向民)

3. 作品集的包装

（1）作品集的包装应该既精美又实用，开本不宜太大，一般控制在 A4 版面之内即可，这样便于携带，不易损坏。

（2）作品集的封面可用彩色，胶版纸即可，但要有一定的质量（不低于 200 克）。现在彩色数码印刷已普及，1 小时左右就可印刷并装订出所需要的作品集，非常便捷。注意，作品集一定要以便于翻阅为原则，不要过于"豪华"（见图 7-19）。

图 7-19 作品集的封面及目录（作者：郭向民）

4. 个人作品集的归档

个人作品集是一笔宝贵的财富。它既是展示个人创作能力、获得工作的重要手段，又是积累资历、迈向成熟的基石，也是我们总结经验、提高工作能力的参考依据。因此，不要小看这部分工作，只需要花费一点点时间，就可以获得极大的回报。

现在，几乎所有的作品集都可以转换成电子版，可以使用图片格式保存，便于调用、截取、引用或重编；也可以存储为 PDF 格式文件，便于阅读、打印或印刷。如果使用 Photoshop 来制作作品集，建议保留一份分层的 PSD 源文件；如果使用 CorelDRAW 或 Adobe InDesign 等设计软件，也建议保留一份原始文件，以便随时增减内容、调整修改作品集。

第三节 为第一份工作做铺垫

新人的工作经验是慢慢积累起来的。我们要学会抓住锻炼、实习和工作的机会。这些机会能帮助我们获得相当宝贵的经验和工作圈子的关系网，也让周围的同事知道我们能干什么；在工作中，我们也知道自己能胜任哪些工作，还需要改进哪些方面。

一、实习

作为一名在校学生，实习是一个不错的提高实战水平的办法。但切记，不要走过场，一定要珍惜和把握每次实习机会。现在相当多的动画公司、游戏公司、网络公司等正处在一个发展时期，各个职位都比较缺乏，有经验的中级动画师和中层管理人员更是少之又少。

实习期间干什么工作？用什么方式？想学到什么？这些问题看似老生常谈，但不思考、不做规划，恐怕整个实习期都会处于迷迷糊糊的状态，穷于应付，等实习期结束了，都还不能在混乱的工作中找到头绪。

尽管实习的公司有可能与其他公司的业务结构和管理机制有些出入，但动画制作的工作流程大同小异（见图7-20）。

作为实习生，要了解公司运作程序一般都是事先制定好的，团队主管也不会为一两个实习生进行特别指导或解释。一般情况下，实习生会被安排在某一个小组或指定某人跟带。因此，实习生一定要主动了解和询问。如做的工作是什么？有怎样的工作要求或质量要求？工作周期或时间点又是怎么安排的？有几位团队合作者？他们做什么工作，处在什么样的工作流程中，与自己的工作关系如何？等等。下面通过一个工作实例来体验实习生的工作。

任务目标：30秒动画片片头（含三维动画）。

团队成员：分镜（1人）；角色（1人）；三维制作组（2人）；后期组（2人）。

制作周期：三个工作日完成初样。

工作流程：原剧本——工作会议（创意定位、风格确定）——制订工作计划（工作责任及进度表）——①分镜头脚本——②原画设计——③动画制作（含电脑二维及三维制作）——工作会议（修改或确认现阶段工作）——④后期制作（录音、剪辑、特效、合成）——输出样片——校对修改——完成。

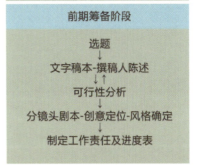
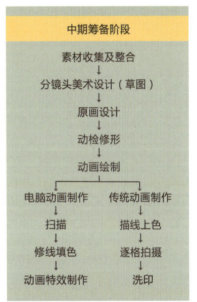
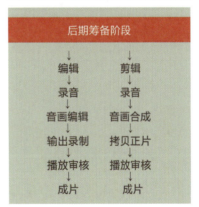

图7-20 动画制作的工作流程

根据以上工作流程，有四个工种是实习生可参与的岗位。如果实习生选择"①分镜头脚本"的工作岗位，那么工作重点就在前期制作，要积极跟紧老师，用心参加会议并做好工作笔记，认真围绕大家讨论的主题和会议最终确认的执行方案开展工作。先沉下心来，以完成老师交给的执行方案为主。如果有时间，可将个人的想法在实践中多次验证后再提出，这样，想法不但可以实现，自己也能得到同事们的认可与接纳，还可以知道当初的某些想法考虑得不够周全。

跟上工作节奏很重要。尽管刚开始不太适应，别人一遍就能做好的事情，我们可能

要两三遍才能做好，不要紧，只要调整好自己的心态，多向同事学习，业余时间多练习，下次就不会跟不上节奏了。老师和同事愿意教是我们进入工作节奏的重要保障，前提是足够积极。

二、如何做项目

单个项目有相对的独立性和完整性，实习生在实习期间不一定能遇上一个完整的项目或是独立性工作任务，大部分情况都是跟随老师做些琐碎的辅助性工作。因此，实习期结束后，可能仍然难以独立完成一项完整的工作，这种实习经验是很难让实习生进入职业岗位的，即便顺利上岗，工作难度也会很高，所以必须想办法加入一个独立的项目团队，承担一定的工作任务，有责任才有压力，只有通过这方面的锻炼，我们的实际工作能力和潜力才能得到真实的验证，并在工作中体现出来。

参与单个项目的途径有多种，学校的老师手中常常有类似的机会，这要看我们是否有能力承担这一类任务。当然，前提是不要耽搁自己的学业。

另外，许多动画公司、游戏公司、网络公司等都有不少的外包项目，由许多牵头的承包人负责承接。因此，需要我们多接触业内各方人士，把自己推荐给他们，让他们在有项目的时候能够想到我们。在圆满完成几个这样的项目后，毕业走上职业岗位就能应付自如了。

在工作开始以前，先检查准备工作是否做好。

（1）有相对独立、不受干扰的工作空间或办公区域。

（2）基本办公用具。手绘工作台、电脑、电脑椅、拷贝台、简易资料架或书柜、工作台灯等。

（3）工具。铅笔、直线笔（墨水笔）、马克笔（彩色和灰色各一套）、美工刀、剪刀、卷笔筒、橡皮擦、直尺、三角尺、曲尺、卡纸（200克）、绘图纸（128克）、A4复印纸、彩色卡纸、速写本等。

（4）设备。电脑主机（基本配置：CPU四核2.8GHZ，独立显卡，显存不低于4GB、内存8G、硬盘1T或2T）、显示器20、22或24寸均可（视个人使用习惯而定）、数位板、扫描复印打印三合一激光打印机（激光打印机相对比较耐用，故障率低）、数码相机（像素不低于2000dpi）、移动硬盘（1T或2T）、U盘和DVD刻录碟等。有条件的还可以准备一台便携笔记本电脑和轻便投影仪，以便进行现场演示（见图7-21）。

（5）常用软件。如Ps、Painter、Flash、CorelDraw、Indesign、EDIUS、AE等（在本章第一节有详细介绍）。

（6）建立存档分类文件。

随着工作的进行，工作文档和各类文件也随之增加，如果前后有好几个项目同时进行，各类文件极易混淆，导致找不到需要的文件。因此，有必要在工作开始前就根据项目来

建立存档文件，便于查找。文档分类方式可参照表 7-2。

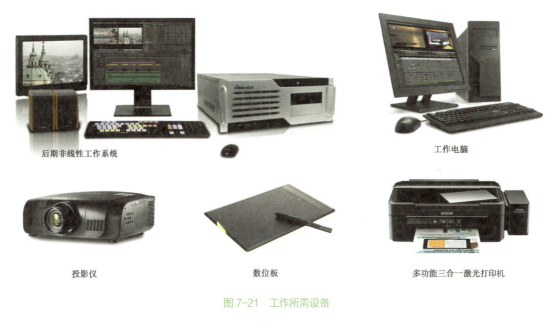

后期非线性工作系统　　　　　　　　　　　工作电脑

投影仪　　　　　数位板　　　　多功能三合一激光打印机

图 7-21　工作所需设备

表 7-2　文档分类方式

根目录	A 文档文件 —A-1 参考资料文档，A-2 剧本文档，A-3 会议纪要及来往文档，A-4 计划流程文档。
	B 操作文件 —B-1 图片素材文件，B-2 执行文件，B-3 合成文件。
	C 输出文件 —C-1 成片交付文件，C-2 成片压缩文件。

（7）专用邮箱与即时通信工具。

专用邮箱是与客户或发包人进行沟通、传达双方意见与反馈信息的远程交流的必备工具。虽然它没有即时通信工具快捷，但它最大的优点是能较系统地记录双方的沟通过程，很像个人秘书，在我们忙碌到来不及整理邮件的时候，可以按时间顺序查找到原始文件，有凭有据，避免遗漏重要环节。

即时通信工具（如微信、QQ 等）最大的优点是即时、快捷。用它传输某些急需的文件和素材最方便不过了，不过要注意，即时通信的对话等信息一般保存在软件的安装目录里，当使用的电脑不同时，是查询不到连贯的资料信息的。因此，不完整的信息记录可能会给我们带来不便或影响双方沟通、产生误解。要注意，如果是正式的工作条款、意见及重要信息，为保险起见还是使用专用邮箱，也方便备查。

（8）给项目定位。

接到项目的首要任务就是对项目的整体难度作出判断，依据是：分镜头是为多长的片子服务的？有多少个镜头？需要画出的画幅数量是多少？客户给我们多长时间？什么样的表现手法比较符合这部片子？这部片子的风格如何？这些问题都是我们在动手前需要搞清楚的。

（9）建立良好的沟通渠道。

当一个人接到的指令过多且琐碎，会直接影响到指令的执行。与客户的沟通更是如此，一开始就要建立一个良好的沟通渠道，建议客户将指令和意见统一后再由特定人员发出，最好使用书面形式，也可用邮件的方式通知。如果时间紧迫，可先使用即时通信工具沟通，但事后一定要补办书面纪要，用邮件补发并确认，避免在沟通中出现误解或遗漏。

例如，分镜头草图绘制是将剧本故事情节视觉化的第一步。在此阶段，同样的剧本、故事场景和人物可以用不同的手法来表现，将最接近剧本的方案提交给客户，客户在征求本项目导演的意见后，会提供一个综合意见，但这种传递的方式可能造成多方沟通理解不到位，导致周期延误。通常我们会在征得客户同意的前提下，与编剧、导演直接进行沟通、交流，以获得他们对草图的直接感受、建议和意见。这一点非常重要，它会使整个项目少走弯路，省时省力。

（10）为客户着想。

为客户着想体现在对需求关系的充分理解及对市场变化的把握和判断上；同时还体现在对项目的服务态度上，要让客户感受到我们处处在为他着想，项目在我们手中他能够放心。项目完成后，可进行项目总结，向客户提出一些切实可行的想法及建议，供其参考，让客户感受到我们专业的态度。

（11）关于双方契约关系。

发包协议、承包合同等双方签署的项目协议是对双方责、权、利的一份执行保障，其形式有长期与短期（单个项目单个协议）之分。

（12）关注结果与项目总结。

分镜头制作在整个影片制作流程中只占了一部分，而且属于前期工作，完成了所承担的项目工作后，也要尽可能多地关注整个片子的进展，适时地予以相关协助。尽管有些工作已经不是我们项目范围内的事，但这能体现出个人的职业素养和专业素质，对今后的职业生涯也有一定的帮助。

本 / 章 / 小 / 结

本章节从已学习的知识与技能出发，阐述了成为分镜师应具备的心理素质与综合能力，以及如何去准备能够体现个人业务水平的作品集，并告诉学生如何从实习期开始，逐步成长为一名合格的分镜师。

思考与练习

1. 眼界决定了一个人的高度。作为一名专业动画工作者应如何提高自己的眼界与鉴赏能力？

2. 根据目前的个人能力与岗位要求，如何提升自己的综合艺术素质与技术能力？

3. 尝试做一套完整的动画分镜头脚本设计作品集。

4. 用动画的形式做一个求职小短片。

附录一
历届奥斯卡最佳动画短片获奖作品目录

1. 第五届奥斯卡最佳动画短片（1932年）——《花与树》（Flowers and Trees）
2. 第六届奥斯卡最佳动画短片（1933年）——《三只小猪》（Three Little Pigs）
3. 第七届奥斯卡最佳动画短片（1934年）——《乌龟和兔子》（The Tortoise and the Hare）
4. 第八届奥斯卡最佳动画短片（1935年）——《三只小孤儿猫》（Three Orphan Kittens）
5. 第九届奥斯卡最佳动画短片（1936年）——《乡巴佬》（The Country Cousin）
6. 第十届奥斯卡最佳动画短片（1937年）——《老磨坊》（The Old Mill）
7. 第十一届奥斯卡最佳动画短片（1938年）——《公牛费迪南德》（Ferdinand the Bull）
8. 第十二届奥斯卡最佳动画短片（1939年）——《丑小鸭》（Ugly Duckling）
9. 第十三届奥斯卡最佳动画短片（1940年）——《银河》（The Milky Way）
10. 第十四届奥斯卡最佳动画短片（1941年）——《借一只爪》（Lend a Paw）
11. 第十五届奥斯卡最佳动画短片（1942年）——《元首的面孔》（Der Fuehrer's Face）
12. 第十六届奥斯卡最佳动画短片（1943年）——《扬基都德鼠》（The Yankee Doodle Mouse）
13. 第十七届奥斯卡最佳动画短片（1944年）——《老鼠的麻烦》（Mouse Trouble）
14. 第十八届奥斯卡最佳动画短片（1945年）——《请安静！》（Quiet Please!）
15. 第十九届奥斯卡最佳动画短片（1946年）——《猫的协奏曲》（The Cat Concerto）
16. 第二十届奥斯卡最佳动画短片（1947年）——《小鸟派》（Tweetie Pie）
17. 第二十一届奥斯卡最佳动画短片（1948年）——《小孤儿》（The Little Orphan）

18. 第二十二届奥斯卡最佳动画短片（1949年）——《臭美公子的追求》（For Scentimental Reasons）
19. 第二十三届奥斯卡最佳动画短片（1950年）——《砰砰杰瑞德》（Gerald McBoing-Boing）
20. 第二十四届奥斯卡最佳动画短片（1951年）——《两个火枪鼠》（The Two Mouseketeers）
21. 第二十五届奥斯卡最佳动画短片（1952年）——《老鼠约翰》（Johann Mouse）
22. 第二十六届奥斯卡最佳动画短片（1953年）——《嘟嘟，嘘嘘，砰砰和咚咚》（Toot Whistle Plunk and Boom）
23. 第二十七届奥斯卡最佳动画短片（1954年）——《马鸪飞去时》（When Magoo Flew）
24. 第二十八届奥斯卡最佳动画短片（1955年）——《飞毛腿冈萨雷斯》（Speedy Gonzales）
25. 第二十九届奥斯卡最佳动画短片（1956年）——《马鸪先生的小车》（Mister Magoo's Puddle Jumper）
26. 第三十届奥斯卡最佳动画短片（1957年）——《吃鸟瘾》（Birds Anonymous）
27. 第三十一届奥斯卡最佳动画短片（1958年）——《勇敢骑士兔八哥》（Knighty Knight Bugs）
28. 第三十二届奥斯卡最佳动画短片（1959年）——《月亮鸟》（Moonbird）
29. 第三十三届奥斯卡最佳动画短片（1960年）——《马罗》（Munro）
30. 第三十四届奥斯卡最佳动画短片（1961年）——《代用品》（Surogat）
31. 第三十五届奥斯卡最佳动画短片（1962年）——《洞》（The Hole）
32. 第三十六届奥斯卡最佳动画短片（1963年）——《评论家》（The Critic）
33. 第三十七届奥斯卡最佳动画短片（1964年）——《粉红色的芬克》（The Pink Phink）
34. 第三十八届奥斯卡最佳动画短片（1965年）——《线恋点》（The Dot and the Line）
35. 第三十九届奥斯卡最佳动画短片（1966年）——《赫伯·阿尔帕特和提加纳·布拉斯双重特点》（A Herb Alpert & the Tijuana Brass Double Feature）
36. 第四十届奥斯卡最佳动画短片（1967年）——《盒子》（The Box）
37. 第四十一届奥斯卡最佳动画短片（1968年）——《小熊维尼与大风吹》（Winnie the Pooh and the Blustery Day）
38. 第四十二届奥斯卡最佳动画短片（1969年）——《做一只鸟真不易》（It's Tough to Be a Bird）

39. 第四十三届奥斯卡最佳动画短片（1970年）——《总是对的就是对的吗？》(Is It Always Right to Be Right?)
40. 第四十四届奥斯卡最佳动画短片（1971年）——《嘎喳嘎喳的鸟》(The Crunch Bird)
41. 第四十五届奥斯卡最佳动画短片（1972年）——《圣诞颂歌》(A Christmas Carol)
42. 第四十六届奥斯卡最佳动画短片（1973年）——《弗兰克影片》(Frank Film)
43. 第四十七届奥斯卡最佳动画短片（1974年）——《星期一闭馆》(Closed Mondays)
44. 第四十八届奥斯卡最佳动画短片（1975年）——《伟大》(Great)
45. 第四十九届奥斯卡最佳动画短片（1976年）——《闲暇》(Leisure)
46. 第五十届奥斯卡最佳动画短片（1977年）——《沙堡》(The Sand Castle)
47. 第五十一届奥斯卡最佳动画短片（1978年）——《特别快递》(Special Delivery)
48. 第五十二届奥斯卡最佳动画短片（1979年）——《每个孩子》(Every Child)
49. 第五十三届奥斯卡最佳动画短片（1980年）——《苍蝇》(The Fly)
50. 第五十四届奥斯卡最佳动画短片（1981年）——《摇椅》(Crac)
51. 第五十五届奥斯卡最佳动画短片（1982年）——《探戈》(Tango)
52. 第五十六届奥斯卡最佳动画短片（1983年）——《纽约冰淇淋》(Sundae in New York)
53. 第五十七届奥斯卡最佳动画短片（1984年）——《哑迷》(Charade)
54. 第五十八届奥斯卡最佳动画短片（1985年）——《安娜与贝拉》(Anna & Bella)
55. 第五十九届奥斯卡最佳动画短片（1986年）——《希腊悲剧》(A Greek Tragedy)
56. 第六十届奥斯卡最佳动画短片（1987年）——《种树的牧羊人》(The Man Who Planted Trees)
57. 第六十一届奥斯卡最佳动画短片（1988年）——《锡玩具》(Tin Toy)
58. 第六十二届奥斯卡最佳动画短片（1989年）——《平衡》(Balance)
59. 第六十三届奥斯卡最佳动画短片（1990年）——《动物悟语》(Creature Comforts)
60. 第六十四届奥斯卡最佳动画短片（1991年）——《操纵》(Manipulation)
61. 第六十五届奥斯卡最佳动画短片（1992年）——《蒙娜丽莎走下楼梯》(Mona Lisa Descending a Staircase)
62. 第六十六届奥斯卡最佳动画短片（1993年）——《超级无敌掌门狗：裤子错了》(The

Wrong Trousers)

63. 第六十七届奥斯卡最佳动画短片（1994年）——《鲍伯的生日》（Bob's Birthday）

64. 第六十八届奥斯卡最佳动画短片（1995年）——《超级无敌掌门狗：九死一生》（A Close Shave）

65. 第六十九届奥斯卡最佳动画短片（1996年）——《追寻》（Quest）

66. 第七十届奥斯卡最佳动画短片（1997年）——《棋逢敌手》（Geri's Game）

67. 第七十一届奥斯卡最佳动画短片（1998年）——《棕兔夫人》（Bunny）

68. 第七十二届奥斯卡最佳动画短片（1999年）——《老人与海》（The Old Man and the Sea）

69. 第七十三届奥斯卡最佳动画短片（2000年）——《父与女》（Father and Daughter）

70. 第七十四届奥斯卡最佳动画短片（2001年）——《鸟！鸟！鸟！》（For the Birds）

71. 第七十五届奥斯卡最佳动画短片（2002年）——《恰卜恰布》（The Chubbchubbs!）

72. 第七十六届奥斯卡最佳动画短片（2003年）——《裸体哈维闯人生》（Harvie Krumpet）

73. 第七十七届奥斯卡最佳动画短片（2004年）——《瑞恩》（Ryan）

74. 第七十八届奥斯卡最佳动画短片（2005年）——《月亮和孩子》（The Moon and the Son: An Imagined Conversation）

75. 第七十九届奥斯卡最佳动画短片（2006年）——《丹麦诗人》（The Danish Poet）

76. 第八十届奥斯卡最佳动画短片（2007年）——《彼德与狼》（Peter & the Wolf）

77. 第八十一届奥斯卡最佳动画短片（2008年）——《回忆积木小屋》（The House of Small Cubes）

78. 第八十二届奥斯卡最佳动画短片（2009年）——《商标的世界》（Logorama）

79. 第八十三届奥斯卡最佳动画短片（2010年）——《失物招领》（The Lost Thing）

80. 第八十四届奥斯卡最佳动画短片（2011年）——《神奇飞书》（The Fantastic Flying Books of Mr. Morris Lessmore）

81. 第八十五届奥斯卡最佳动画短片（2012年）——《纸人》（Paperman）

82. 第八十六届奥斯卡最佳动画短片（2013年）——《哈布洛先生》（Mr. Hublot）

83. 第八十七届奥斯卡最佳动画短片（2014年）——《盛宴》（Feast）

84. 第八十八届奥斯卡最佳动画短片（2015年）——《熊的故事》（Bear Story）

85. 第八十九届奥斯卡最佳动画短片（2016年）——《鹬》（*Piper*）
86. 第九十届奥斯卡最佳动画短片（2017年）——《亲爱的篮球》（*Dear Basketball*）
87. 第九十一届奥斯卡最佳动画短片（2018年）——《包宝宝》（*Bao*）

注：上述所列年份为获奖作品年份，颁奖年份为次年。例如2010年获奖作品为2011年颁奖作品。

附录二
电影基础理论书籍参考

[1] [美]波布克.电影的元素[M].伍菡卿,译.北京:中国电影出版社,1986.

[2] [法]马尔丹.电影语言[M].何振淦,译.北京:中国电影出版社,2006.

[3] [英]马纳尔.电影导演[M].一匡,译.北京:中国电影出版社,1991.

[4] [英]赖茨,米勒.电影剪辑技巧[M].郭建中,译.北京:中国电影出版社,2008.

[5] [英]林格伦.论电影艺术[M].何力,李庄藩,刘芸,译.北京:中国电影出版社,1979.

[6] [美]伯奇.电影实践理论[M].周传基,译.北京:中国电影出版社,1992.

[7] [美]贾内梯.认识电影[M].胡尧之,胡晓辉,冯韵文,等,译.北京:中国电影出版社,1997.

[8] [美]莫纳柯.怎样看电影[M].刘安义,陶古斯,李棣兰,等,译.上海:上海文艺出版社,1990.

[9] [美]默里.十部经典影片的回顾[M].张婉眸,译.北京:中国电影出版社,1985.

[10] 周欢,周传基.读解电影[M].北京:中国工人出版社,1994.

[11] 戴锦华.镜与世俗神话[M].北京:中国人民大学出版社,2004.

[12] 王迪.通向电影圣殿[M].北京:中国电影出版社,1993.

[13] [美]劳逊.戏剧与电影的剧作理论与技巧[M].邵牧君,译.北京:中国电影出版社,1989.

[14] [美]布鲁斯东.从小说到电影[M].高骏千,译.北京:中国电影出版社,1981.

[15] [日]新藤兼人.电影剧本的结构[M].钱端义,吴代尧,译.北京:中国电影出版社,1984.

[16] [苏]弗雷里赫.银幕的剧作[M].富澜,译.北京:中国电影出版社,1979.

[17] [苏]科兹洛夫,瓦尔坦诺夫,弗雷里赫,等.电影剧本本性问题[M].北京:中国电影出版社,1961.

[18] 汪流. 电影剧作结构样式 [M]. 北京：科学技术文献出版社，1993.

[19] 李幼蒸. 当代西方电影美学思想 [M]. 北京：中国社会科学出版社，1987.

[20] 王志敏. 电影美学分析原理 [M]. 北京：中国电影出版社，1993.

[21] [法] 奥蒙，玛利，维尔内，等. 现代电影美学 [M]. 崔君衍，译. 北京：中国电影出版社，2010.

[22] 罗艺军. 中国电影理论文选 [M]. 北京：文化艺术出版社，1992.

[23] 陈鲤庭. 电影轨范 [M]. 北京：中国电影出版社，1984.

[24] 夏衍. 写电影剧本的几个问题 [M]. 北京：中国电影出版社，2004.

[25] 张骏祥. 关于电影的特殊表现手段 [M]. 北京：中国电影出版社，1979.

[26] 中国电影艺术编辑室. 电影观念讨论文选 [M]. 北京：中国电影出版社，1987.

[27] 中国电影艺术编辑室. 电影的文学性讨论文选 [M]. 北京：中国电影出版社，1987.

[28] 中国电影家协会. 电影艺术讲座 [M]. 北京：中国电影出版社，1986.

[29] 周传基. 电影·电视·广播中的声音 [M]. 北京：中国电影出版社，1991.

[30] 倪震. 探索的银幕 [M]. 北京：中国电影出版社，1994.

[31] 戴锦华. 电影理论与批评手册 [M]. 北京：科学技术文献出版社，1993.

附录三
100部中外经典电影

1.《公民凯恩》（*Citizen Kane*）（1941）
2.《卡萨布兰卡》（*Casablanca*）（1942）
3.《教父》（*The Godfather*）（1972）
4.《乱世佳人》（*Gone With The Wind*）（1939）
5.《阿拉伯的劳伦斯》（*Lawrence of Arabia*）（1962）
6.《绿野仙踪》（*The Wizard of Oz*）（1939）
7.《毕业生》（*The Graduate*）（1967）
8.《码头风云》（*On the Waterfront*）（1954）
9.《辛德勒的名单》（*Schindler's List*）（1993）
10.《雨中曲》（*Singin' in the Rain*）（1957）
11.《生活多美好》（*It's a Wonderful Life*）（1946）
12.《日落大道》（*Sunset Boulevard*）（1950）
13.《桂河大桥》（*The Bridge on the River Kwai*）（1957）
14.《热情似火》（*Some Like it Hot*）（1959）
15.《星球大战》（*Star Wars*）（1977）
16.《彗星美人》（*All About Eve*）（1950）
17.《非洲女王号》（*The African Queen*）（1951）
18.《惊魂记》（*Psycho*）（1960）
19.《唐人街》（*Chinatown*）（1974）
20.《飞越疯人院》（*One Flew Over the Cuckoo's Nest*）（1975）
21.《愤怒的葡萄》（*The Grapes of Wrath*）（1940）
22.《2001太空漫游》（*2001: a Space Odyssey*）（1968）
23.《马耳他之鹰》（*The Maltese Falcon*）（1941）

24.《愤怒的公牛》（Raging Bull）（1980）

25.《外星人 E. T.》（E. T.: The Extra-Terrestrial）（1982）

26.《奇爱博士》（Dr. Strangelove）（1964）

27.《雌雄大盗》（Bonnie and Clyde）（1967）

28.《现代启示录》（Apocalypse Now）（1979）

29.《史密斯先生到华盛顿》（Mr. Smith Goes to Washington）（1939）

30.《宝石岭》（The Treasure of the Sierra Madre）（1948）

31.《安妮·霍尔》（A Nnie Hall）（1977）

32.《教父 2》（The Godfather Part II）（1974）

33.《正午》（High Noon）（1952）

34.《杀死一只知更鸟》（To Kill a Mocking Bird）（1962）

35.《一夜风流》（It Happened One Night）（1934）

36.《午夜牛郎》（Midnight Cowboy）（1969）

37.《黄金时代》（The Best Years of Our Lives）（1946）

38.《双重赔偿》（Double Indemnity）（1944）

39.《日瓦戈医生》（Dr. Zhivago）（1965）

40.《西北偏北》（North by Northwest）（1959）

41.《西区故事》（West Side Story）（1961）

42.《后窗》（Rear Window）（1954）

43.《金刚》（King Kong）（1933）

44.《一个国家的诞生》（The Birth of a Nation）（1915）

45.《欲望号街车》（A Street Named Desire）（1951）

46.《发条橙》（A Clockwork Orange）（1971）

47.《出租车司机》（Taxi Driver）（1976）

48.《大白鲨》（Jaws）（1975）

49.《白雪公主和七个小矮人》（Snow White and the Seven Dwarfs）（1937）

50.《虎豹小霸王》（Butch Cassidy and the Sundance Kid）（1969）

51.《费城故事》（The Philadelphia Story）（1940）

52.《乱世忠魂》（From Here to Eternity）（1953）

53.《莫扎特传》（Amadeus）（1984）

54.《西线无战事》（All Quiet on the Western Front）（1930）

55.《音乐之声》（The Sound of Music）（1965）

56.《陆军野战医院》（M·A·S·H）（1970）

57.《第三人》（The Third Man）（1949）

58.《幻想曲》（*Fantasia*）（1940）

59.《无因的反叛》（*Rebel Without a Cause*）（1955）

60.《夺宝奇兵》（*Raiders of the Lost Ark*）（1981）

61.《迷魂记》（*Vertigo*）（1958）

62.《窈窕淑男》（*Tootsie*）（1982）

63.《关山飞渡》（*Stagecoach*）（1939）

64.《第三类接触》（*Close Encounters of the Third Kind*）（1977）

65.《沉默的羔羊》（*The Silence of The Lambs*）（1991）

66.《电视台风云》（*Network*）（1976）

67.《满洲候选人》（*The Manchurian Candidate*）（1962）

68.《一个美国人在巴黎》（*An American in Paris*）（1951）

69.《原野奇侠》（*Shane*）（1953）

70.《法国贩毒网》（*The French Connection*）（1971）

71.《阿甘正传》（*Forrest Gump*）（1994）

72.《宾虚》（*Ben-Hur*）（1959）

73.《呼啸山庄》（*Wuthering Heights*）（1939）

74.《淘金记》（*The Gold Rush*）（1925）

75.《与狼共舞》（*Dances With Wolves*）（1990）

76.《城市之光》（*City Lights*）（1931）

77.《美国风情画》（*American Graffiti*）（1973）

78.《洛奇》（*Rocky*）（1976）

79.《猎鹿人》（*The Deer Hunter*）（1978）

80.《日落黄沙》（*The Wild Bunch*）（1969）

81.《摩登时代》（*Modern Times*）（1936）

82.《巨人传》（*Giant*）（1956）

83.《野战排》（*Platoon*）（1986）

84.《冰血暴》（*Fargo*）（1996）

85.《鸭羹》（*Duck Soup*）（1933）

86.《叛舰喋血记》（*Munity on the Bounty*）（1935）

87.《科学怪人》（*Frankenstein*）（1931）

88.《逍遥骑士》（*Easyrider*）（1969）

89.《巴顿将军》（*Patton*）（1970）

90.《爵士歌手》（*The Jazz Singer*）（1927）

91.《窈窕淑女》（*My Fair Lady*）（1964）

92.《郎心似铁》(*A Place in the Sun*)(1951)

93.《桃色公寓》(*The Apartment*)(1960)

94.《好家伙》(*Goodfellas*)(1990)

95.《低俗小说》(*Pulp Fiction*)(1994)

96.《搜索者》(*The Searcher*)(1956)

97.《育婴奇谭》(*Bringing up Baby*)(1938)

98.《不可饶恕》(*Unforgiven*)(1992)

99.《猜猜谁来吃晚餐》(*Guess who's Coming to Dinner*)(1967)

100.《胜利之歌》(*Yankee Doodle Dandy*)(1942)

附录四

全球主要电影节、电视节

一、全球主要电影节

1. 世界 A 级国际电影节

世界 A 级国际电影节共有 11 个,除了西班牙的圣塞巴斯蒂安国际电影节和阿根廷的马塔布拉塔国际电影节以外,其他 9 个世界 A 级国际电影节合称为世界九大 A 级国际电影节,分别如下。

(1)法国戛纳国际电影节(Cannes International Film Festival):创办于 1939 年,每年 5 月 10 日至 21 日,最高奖为金棕榈奖。

(2)德国柏林国际电影节(Berlin International Film Festival):创办于 1951 年,每年 2 月 7 日至 18 日,最高奖为金熊奖。

(3)意大利威尼斯国际电影节(Venice International Film Festival):创办于 1931 年,每年 8 月 30 日至 9 月 9 日,最高奖为金狮奖。

(4)日本东京国际电影节(Tokyo International Film Festival):创办于 1985 年,每年 10 月 28 日至 11 月 5 日,最高奖为东京大奖。

(5)俄罗斯莫斯科国际电影节(Moscow International Film Festival):创办于 1959 年,每年 7 月 16 日至 29 日,最高奖为圣·乔治奖。

(6)捷克卡罗维法利国际电影节(Karlovy Vary International Film Festival):创办于 1946 年,每年 7 月 5 日至 15 日,最高奖为水晶球奖。

(7)埃及开罗国际电影节(Karlovy Vary International Film Festival):创办于 1976 年,每年 11 月 7 日至 18 日,最高奖为金字塔奖。

(8)中国上海国际电影节(Shanghai International Film Festival):创办于 1993 年,今年起每年 6 月上旬,最高奖为金爵奖。

(9)加拿大蒙特利尔国际电影节(Montreal International Film Festival):创办于 1977 年,每年 8 月 25 日至 9 月 4 日,最高奖为美洲大奖。

（10）西班牙圣塞巴斯蒂安国际电影节（San Sebastian International Film Festival）：创办于1953年，每年9月21日至30日，最高奖为金贝壳奖。

（11）阿根廷马塔布拉塔国际电影节（Mar del Plata International Film Festival）：创办于1989年，每年11月6日至25日，最高奖为金树商陆奖。

2. 五大国际电影节

五大国际电影节包括法国戛纳国际电影节、德国柏林国际电影节、意大利威尼斯国际电影节、加拿大蒙特利尔国际电影节以及捷克卡罗维法利国际电影节。

3. 欧洲三大国际电影节

欧洲三大国际电影节包括法国戛纳国际电影节，德国柏林国际电影节和意大利威尼斯国际电影节。

4. 中国主要电影节及奖项

中国四大电影节包括上海国际电影节（金爵奖），金鸡百花电影节（金鸡百花奖），中国长春电影节（金鹿奖），珠海电影节。同时，中国电影相关奖项有金鸡奖、百花奖、华表奖、童牛奖、金像奖、金马奖等。

5. 全球其他电影节

（1）圣丹斯国际电影节（Sundance Film Festival）：官网为www.sundance.org，邮箱为intitute@sundance.org，在美国犹他州的帕克城举办。

（2）未来电影节（Future Film Festival）：官网为www.futurefilmfestival.org，邮箱为ffinfo@futurefilmfestival.org，在意大利博洛尼亚举办。

（3）美国达拉斯电影节（USA Film Festival）：官网为www.usafilmfestival.com，邮箱为usafilmfestival@aol.com，在美国德克萨斯州达拉斯市举办。

（4）的里雅斯特电影节（Trieste Film Festival）：官网为www.triestefilmfestival.it，邮箱为office@alpeadriacinema.it，在意大利的里雅斯特举办。

（5）法国昂热电影节（Festival Premiers Plans d'Angers）：官网为www.premiersplans.org，邮箱为angers@premiersplans.org，在法国昂热举办。

（6）鹿特丹国际电影节（International Film Festival Rotterdam）：官网为www.filmfestivalrotterdam.com，邮箱为tiger@filmfestivalrotterdanm.com，在荷兰鹿特丹举办。

（7）克莱蒙·费朗国际短片电影节（Clermont-Ferrand Short Film Festival）：官网为www.clermont-filmfest.com，邮箱为info@clermont-filmfest.com，在法国克莱蒙·费朗举办。

（8）哥德堡电影节（Gteborg Film Festival）：官网为goteborgfilmfestival.se，邮箱为medlem@goteborgfilmfestival.se，在瑞典哥德堡举办。

（9）热拉梅电影节（Festival International du Film Fantastique de Gérardmer）：官网为 www.festival-gerardmer.com，邮箱为 info@gerardmerfantasticart.com，在法国热拉梅举办。

（10）葡萄牙奇幻电影节（Fantasporto）：官网为 www.fantasporto.com，邮箱为 info@fantasporto.online.pt，在葡萄牙波尔图举办。

二、全球主要电视节

1. 国际主要电视节及奖项

国际电视节主要有好莱坞国际电视节、北美电视节、戛纳电视节目交易会、意大利国际广播电视节、东京国际电视节、伦敦电视节、蒙特卡罗国际电视节、蒙特勒国际电视节、世界电视节目展、保加利亚多匪奖国际电视节、虹国际电视节、开罗电视节、休斯顿国际电视节、意大利萨尔索国际电视节、国际金竖琴民间文化电视节、亚洲电视节。同时，国际电视界相关奖项有国际艾美奖、柏林未来奖、慕尼黑国际青少年电视奖、布拉格国际电视奖、米兰国际电视大奖。

2. 国内主要电影节及奖项

（1）中国金鹰电视艺术节（金鹰奖）：官网为 www.hunantv.com，邮箱为 media@hunantv.com，在湖南省长沙市举办。

（2）上海国际电视节（白玉兰奖）：官网为 www.stvf.com，邮箱为 mickey@stvf.com，在上海市举办。

（3）四川电视节：官网为 www.sctvf.com，邮箱为 market@sctvf.com，在四川省成都市举办。

（4）中国国际影视节目展（原北京电视节）：官网为 www.bjiff.com，邮箱为 cbbpatjh@vip.sina.com，在北京市举办。

（5）中国大学生电视节：官网为 www.ccstvf.com，在北京市举办。

（6）上海大学生电视节：官网为 www.sstvf.org，在上海市举办。

结 语

　　2009年到2019年，这本书孕育了十个年头。最初在一家动画公司担任动画总监时，我就想将手头的工作素材及案例进行归纳总结，便于在工作中进行技术交流及培训新人，后有同行朋友看了案例内容，鼓动我出本书，这才有了这本书的"前身"。当时一鼓作气写了一大半，却因工作忙而搁置了下来。这一搁置就是好几年，直到2015年，我来到高校工作，2017年"重操旧业"，才又将这本未完成的书重新翻了出来。

　　回顾这十年，进步的是科技和技术，不变的是动画原理。分镜头设计亦是如此。如今的学生与当年的员工有一个共同的短板，在做动画片或短片之前总是把分镜头脚本设计看成一个过场，进入影片的前期制作或者进入后期时，才发现诸多原本完全可以在进行分镜头脚本设计时解决的问题却未解决，导致时间被大量浪费。这也使得我更加迫切地感受到这门课程应该要好好地"恶补"一下，这本直击"痛点"的教材该出来了。

　　这本书里大部分案例均为本人多年作品或近期为教材所做图例，目的是尽可能地将第一手素材用于教学。其他引用图片、照片或网络截图均作了相应说明或标明了出处。此次也应用了部分二维码，便于读者在学习过程中同步查阅辅助视频和享用公共网络资源。

<div style="text-align:right">

郭向民

2020年4月

</div>